bacon,
l'effroyable viande

Ouvrage publié
avec le concours de l'Université Paris 10

alain milon

bacon,
l'effroyable viande

encre marine

Sommaire

Avertissement

Que le lecteur ne soit pas surpris de ne trouver aucune référence
à telle ou telle toile de Bacon.
Citer une toile au risque d'en exclure d'autres
aurait peu de sens.
Les lignes qui suivent ont une double intention :
pénétrer la peinture de Bacon
de la manière la plus large qui soit,
et tenter de suivre des sentiers tracés
par Leiris, Michaux, Deleuze…

I – Refus du contour

COMME TOUS LES GRANDS PEINTRES, Bacon construit son système avec très peu de chose. Aucune mise en scène artificielle, aucun apparat. Rien de savant ni d'érudit dans ses toiles. Tout est là, de manière brute, violente et sans concession parce qu'il ne s'attache qu'à l'essentiel. Bacon n'a pas le temps de se perdre dans le commentaire. D'ailleurs, le visiteur ne trouvera aucune histoire, aucune anecdote, aucune fioriture dans ses peintures. Le fait, rien que le fait, comme les philosophes visent le concept, rien que le concept. Et le fait chez Bacon est sa volonté de mettre au jour la nature profonde du corps : un tas de viande.

M. Leiris dit de la peinture de Bacon qu'il la trouve puissante parce qu'elle montre la brutalité du fait[1]. C'est aussi de cette manière que Bacon qualifie le travail de Picasso : « ... Matisse n'a jamais eu, comment dire ? – la brutalité du fait qu'avait Picasso.[2] »

1. M. Leiris, *Francis Bacon ou la brutalité du fait*, Paris, Seuil, 1996. Exergue de M. Leiris.
2. F. Bacon, *L'Art de l'impossible*. Entretiens avec David Sylvester, Genève, Skira, réédition 2005, p. 176.

Bacon est brutal et ses toiles le montrent, non qu'il peigne brutalement, mais ce qu'il peint est dans la lutte à mort qu'il mène contre et avec la réalité. Contre, parce que sinon il n'y aurait pas de travail pictural et la peinture se réduirait à un simple décalque du réel ; avec, parce que le peintre cherche à toucher l'état naissant de la réalité.

Bacon creuse ce réel jusqu'à la rupture quitte à en perdre l'équilibre. Il joue à l'acrobate pour atteindre ce point de déséquilibre, celui qui va le faire basculer du côté de cette figure du corps tant recherchée, celle qui dévoile l'immédiateté et la brutalité de l'amas de viande. Amas de viande car c'est le seul moyen de ne pas réduire la peinture à une illustration où seul compte l'effet de surface[1]. La viande plus que la chair, l'amas plus que le contour, le mouvement plus que la posture : toute la peinture de Bacon est dans le refus de l'illustration. Il peint le corps comme d'autres représentent des ustensiles de cuisine. Mais sa peinture n'est pas médicale. Elle ne montre pas l'intérieur du corps ; elle témoigne simplement du fait de la viande.

Cette viande, figure première et ultime du corps, n'est pas un matériau du corps sinon Bacon ne peindrait qu'une façon d'être parmi d'autres de la viande. En recherchant la figure plus que la posture, il trouve ainsi le moyen d'échapper à l'illustration et au coloriage souvent sans vie comme ces couleurs rose chair fades de la peinture du XVIIIe siècle[2]. Toutefois, ce mouvement de déséqui-

1. Le refus de l'effet de surface chez Bacon sera repris par la plupart des commentateurs. Il devient refus de la figuration chez M. Leiris dans *Au verso des images*, et refus de la surface chez G. Deleuze dans *Logique de la sensation*.

2. La texture joue un rôle important pour Bacon. Il rappelle dans ses entretiens que : « La texture d'une peinture semble atteindre directement [le système nerveux]… Imaginez le Sphinx en bubble gum ; aurait-il eu par-delà les siècles le même effet sur la sensibilité s'il avait été possible de le prendre délicatement et de le soulever ? » in F. Bacon, *L'Art de l'impossible*. Entretiens avec David Sylvester, Genève, Skira, 1995, p. 117.

libre permanent tant recherché est aussi le seul moyen que Bacon a trouvé pour ne pas tomber dans le piège du procédé pictural, celui qui réduit la peinture à un effet technique. Et peu importe d'ailleurs que l'on reconnaisse ici et là une partie de corps. L'essentiel est plutôt dans l'avachissement qui n'est pas pour Bacon l'état d'un corps sans tenue et sans vigueur, mais le moyen de rendre compte du processus d'absorption que l'amas met en œuvre. Il le fait en essayant d'atteindre l'état premier dans lequel le corps se trouvait avant d'avoir une enveloppe ou un contour, expressions d'un emprisonnement dont le corps cherche à se défaire, emprisonnement que l'expression, « épouser les contours » traduit sans équivoque. La viande absorbe plus qu'elle n'est absorbée par l'enveloppe du corps, et cette absorption interroge l'espace et les contraintes qu'il impose ; la pesanteur, par sa masse, donnant une enveloppe à cette contrainte.

Bacon le *déséquilibriste*, c'est aussi Bacon le peintre qui nous fait perdre le fil avec ses corps incertains. À les regarder trop vite, on les voit qui s'avachissent par manque de maturité. Pourtant, c'est tout le contraire qui se passe. Ils transpirent de vitalité et de puissance. Cette viande en tas brut et immature ne sert pas à remplir le corps. Elle n'est même pas un paquet de matière corpusculaire, mais plutôt un champ d'ondes en oscillation. La viande a les propriétés de l'onde qui transporte de l'énergie sans transporter de matière. Elle oscille sans se déplacer pour finir par faire exploser l'enveloppe du corps sans pour autant savoir où elle va.

La viande qu'il peint est tout sauf une mise à nu du corps. Elle rend compte de ce déséquilibre, le moment où le corps ignore s'il a encore une enveloppe. Bacon peint en déséquilibre ce corps déséquilibré pour saisir l'oscillation que le corps met en branle. Mais ce mouvement n'est pas le passage d'un état à un autre, mais plutôt l'effort que la viande accomplit pour ne pas se laisser

enfermer dans une posture précise. C'est pour cela que le déséquilibre est récurrent dans ses peintures, déséquilibre accentué par le recours aux triptyques dont Bacon se sert pour exprimer cette tension que le corps actualise dans chacun de ses mouvements. Il n'y a pas de situation équilibrée qui ne serait qu'une compromission avec l'espace, mais un déséquilibre à la mesure de la tension incorporée par la viande. L'équilibre est inacceptable parce qu'il est une sorte de compromis entre aller d'un côté ou aller de l'autre. Le déséquilibre au contraire impose un choix, et ce choix, Bacon l'a fait en préférant la viande à l'enveloppe.

Contrairement à la tradition picturale, il ne fait ni de la chair une matière noble, ni de la viande une matière bestiale. Il refuse toute sacralisation du corps pour éviter la moindre hiérarchisation avec des parties à peindre et d'autres qui ne le seraient pas. Cette absence de hiérarchie permet aussi de refuser le respect des proportions comme prisme de la lecture du corps. Disproportion, absence de hiérarchie, déséquilibre permanent sont autant de moyens pour exprimer la viande dans une brutalité antérieure à son état d'équilibre. C'est ce que nous montreront le tas et l'amas. Mais pour comprendre l'amas de viande chez Bacon, il faut d'abord se demander si ses corps tolèrent le contour – la peau –, et s'ils acceptent la délimitation – la bordure du cadre.

Effectivement, le corps peint par Bacon donne l'impression que la peau est véritablement peau quand elle disparaît, quand elle n'est plus un tampon entre deux mondes et quand elle devient enfin viande. Souvent en peinture, à trop se montrer, la peau finit par ne plus être vue. Avec Bacon, elle devient véritablement expression à part entière. La peau qu'il peint exprime autant le refus de la *peau sans chair* du mystère de la réincarnation de la tradition chrétienne – l'enveloppe sans matière du Saint-Esprit – que *la chair sans peau* du médecin disséquant un corps comme un

vulgaire agglomérat de matière. Dans les deux cas, il s'agit du même refus de la viande. Bacon, lui, cherche une seule et même chose : une viande et une chair qui se confondent au sens où A. Artaud, dans *L'Ombilic des limbes*, l'envisage : « J'ai le culte non pas du moi mais de la chair, dans le sens sensible du mot chair. Toutes les choses ne me touchent qu'en tant qu'elles affectent ma chair, qu'elles coïncident avec elle, et à ce point même où elles l'ébranlent, pas au-delà. Rien ne me touche, ne m'intéresse que ce qui s'adresse directement à ma chair.[1] » Alors, pourquoi chercher à envelopper le corps d'un contour puisque ça le réduit à une apparence, belle ou laide ?

Le corps n'est pas réductible à de simples catégories comme la surface et la profondeur, l'envers et l'endroit, le dedans et le dehors. Il n'est pas non plus une somme de parties assemblées autour d'une ossature. Encore moins une plasticité creuse et froide ne supportant aucune résistance. Le corps est plutôt un amas singulier refusant le contour, un amas qui est la matière elle-même et non une enveloppe extérieure avec une surface circonscrite et délimitée comme nous le montre la statuaire grecque, par exemple, qui souvent nous expose un corps sans fragilité, un corps qui résiste à toute dispersion venant du dedans en imposant un contour, communément appelé sa plasticité. Mais un jour, les Romains ont fait voler en éclats cette enveloppe qui, dégonflée, a retrouvé une expression. Ce passage de l'enveloppe vide à l'expression intérieure donne alors à la peau toute sa valeur. Elle devient une possibilité de vivre et d'affirmer la puissance du corps.

L'usage du mot peau est d'ailleurs significatif de l'idée que l'on se fait du corps. Il réduit systématiquement la peau à un territoire, une limite ou un contour. « N'avoir que la peau sur les

1. A. Artaud, *L'Ombilic des limbes*, Paris, Gallimard, coll. « Poésie », 1968, p. 123.

os » pour dire que le corps manque de viande, « être dans la peau d'un personnage » pour dire que la peau est un vêtement ou une enveloppe, « avoir une peau qui marque » pour dire qu'elle est une surface à écrire, ou même « sauver sa peau » mais alors, le reste ? Dans toutes ces expressions, la peau se présente apparemment, apparemment seulement, comme un *espace mitoyen* pour reprendre la formule de Merleau-Ponty entre un intérieur et un extérieur. Mais la peau n'est-elle pas davantage l'intériorité même du corps, ce qui construit et habite un lieu et non ce qui délimite un espace ? Autrement dit, la peau se cache-t-elle d'elle-même ?

Répondre à ces questions serait l'occasion de sortir des propositions factuelles sur les modalités d'existence du corps : le tatouage étant l'exemple le plus caricatural de la peau réduite à une surface à écrire. En fait, la peau, par l'habitation qu'elle met en scène, devient à la fois cuir et viande, intérieur et extérieur, dedans et dehors. Elle ne se satisfait pas plus de la mitoyenneté que la vision organique du corps impose, que du moi-peau de la tradition freudienne, sorte d'interface psychique avec le monde extérieur. Sa nature est dans sa capacité à absorber autant ce qui vient du dedans que ce qui vient du dehors. Elle ne protège pas et ne retient pas ; elle est l'expression même du corps. P. Valéry, dans *L'Idée fixe*, a ce propos célèbre : « Ce qu'il y a de plus profond en l'homme, c'est la peau… En tant qu'il se connaît. » On pourrait rajouter : en tant qu'il se connaît comme surface[1] !

La peau doit lutter contre les apparences puisque c'est elle que l'on voit en premier chez l'individu. Mais elle est aussi ce qui nous somme de sortir de l'usage policé que nous faisons de notre corps. On ne parle pas de viande mais de chair, comme on préfère

1. Voir la très belle exposition organisée par le Musée des Beaux-Arts de Valenciennes en mars 2006, *La peau est ce qu'il y a de plus profond*, ainsi que l'ouvrage qui en a été tiré : *La peau est ce qu'il y a de plus profond*, Valenciennes, Musée des Beaux-Arts de Valenciennes, 2007, sous la direction de E. Delapierre et M-C. Sellier.

parler de peau plutôt que de cuir. C'est ce même usage policé qui réduit la caresse à un préliminaire à l'amour alors qu'elle est d'avantage l'occasion de saisir la puissance d'existence du corps.

La caresse instaure un contact physique singulier puisqu'elle est tout autant la présence d'un corps qui se donne à voir, que ce qui signale à l'autre la ligne à ne pas franchir, le moment où l'entrelacement ne mène à rien. La caresse finit par imposer une sorte d'espace intérieur interdit aux autres que moi, un espace qui refuse la promiscuité et la transparence. En faire un simple mouvement d'approche, voire le premier contact physique serait restrictif. Caresser avant d'aller plus loin dans la relation à l'autre, et faire de la pénétration des corps l'aboutissement de la fusion de deux êtres, c'est ne pas comprendre que la caresse est aussi la mise au monde du corps.

La caresse est à fleur de peau parce qu'elle est un lieu d'intimité. Plus qu'un préambule, elle est autant le signe de l'entière possession du corps que la garantie de sa vitalité ou l'affirmation de sa reconnaissance. Et dans ce toucher de corps si particulier, la peau n'est pas un simple miroir réfléchissant la forme et l'état d'un corps. Elle n'est pas non plus un principe d'unification qui harmoniserait les parties du corps autour d'un tout. Peut-être, est-elle d'avantage le lieu de la distinction entre les corps, distinction qui permet au corps d'affirmer son existence ?

Si la peau agit comme un miroir au sens où elle rend visible les pathologies cachées du corps comme les psoriasis, elle est aussi ce qui opacifie l'intérieur du corps dans la mesure où, au-delà de cette limite, il n'y a plus rien à voir. La peau semble en fait trop visible et trop cachée à la fois. Trop visible puisque, située au premier plan, on finit par ne même plus se rendre compte de sa présence, mais aussi trop cachée car, en empêchant de voir ce qu'il y a à l'intérieur, elle renforce le mystère. C'est en ce sens que la

peau matérialise la puissance du corps au sens où elle affirme son incarnation. La peau *incarne* dans tous les sens du terme, de l'expression matérielle de l'incarnation comme présence matérielle de la chair à l'expression spirituelle de la substance en transmutation. Ce sera là toute la force de son principe d'habitation. Pourtant, l'histoire de l'art a très longtemps fait comme si elle n'existait pas. La statuaire grecque a systématiquement gommé son existence comme pour dire que le corps habitait ailleurs, dans l'idée par exemple.

Dans les peintures déséquilibrées de Bacon au contraire, la peau ne délimite plus de frontière. Elle n'est même plus une enveloppe nécessaire. Elle fait corps avec la viande pour se libérer des contraintes du contour. Cela ne veut pas dire que les peintures de Bacon sont informes ; elles sont plutôt en devenir. Ces corps bougent sans cesse en raison de l'ondulation incessante qui les occupe. En ce sens, la peau, en devenant viande, ne gère pas un équilibre hasardeux entre l'intérieur et l'extérieur. Elle devient seulement ce qui rend possible le mouvement si singulier de cet amas de corps. Mais cela ne se fait pas sans souffrance au point que le corps pousse un cri, celui du refus de l'enveloppe, un cri qui dit au monde combien la peau fait souffrir à trop vouloir contenir, un cri dont l'inarticulation est la mesure de la souffrance qu'elle contient. Crier avant tout pour dire que la peau ne protège de rien, qu'elle a mal parce qu'elle subit toutes les agressions de cette extériorité qui veut rentrer de force en elle.

Le corps s'affirme alors comme le moment à partir duquel la matière se répand pour modeler l'espace extérieur. Pour Bacon, le corps doit rester cet amas de matière brute, ce tas de viande parce que le tas a l'avantage de ne pas se voir sous un angle particulier comme la tête, le bras, la jambe. Avec le tas, tout est mis ensemble au même niveau. Plus de hiérarchie, donc plus de jugement

de valeur. Seules peut-être des expressions de dégoût du genre : « Mais quel est donc ce tas ! » L'amas de viande récurrent dans la peinture de Bacon est à l'image de son atelier qu'il définissait comme « un tas de compost » duquel il ne jetait rien. Tube, papier, photographie, pinceau, tout s'empile pour constituer des strates que le peintre, tel un archéologue, affouille au fur et à mesure de son travail. Ce tas de compost est plus qu'une source d'inspiration. C'est la matière première de la peinture de Bacon. Finalement, il n'y a chez Bacon plus rien qu'un tas qui appelle un corps tout simplement. Mais un corps en danger qui court le risque de se laisser submerger par des jugements de valeur sur ses qualités esthétiques.

Dans *Au verso des images*, M. Leiris note à ce propos la nature singulière de ces corps en présence qu'il définit comme une « agression contre le spectateur qui aisément jugera monstrueuses ces figures qu'on pourrait croire surprises dans la convulsion d'un moment extrême ou réduites par quelques catastrophes à l'état de paquets de muscles »[1]. Ces corps qui sont le même amas de viande semblent ne tolérer ni contour entre la forme et le difforme, ni frontière entre l'intérieur et l'extérieur, ni limite entre le dehors et le dedans. Bacon, en poussant le corps jusqu'aux limites du tolérable, pose la question du « pourquoi la viande plutôt que la chair », et nous rappelle en outre que ces amas de corps sont meurtriers puisqu'ils tuent tout effet de surface, non seulement la surface plastique du beau corps, mais aussi la surface tout court par refus du contour.

<div align="center">⁂</div>

1. M. Leiris, *Au verso des images*, Montpellier, Fata Morgana, 1980, p. 14.

II – L'effroyable viande

LE TAS DE VIANDE de Bacon est-il, comme le morceau de viande de F. Ponge, « Une sorte d'usine, moulins pressoirs à sang »[1] ? Non, car chez F. Ponge, la viande est froide et à l'état de cadavre alors que celle de Bacon est l'expression première du corps. Et cette impression étrange de tas de viande vient sans doute du fait que ses peintures ne renvoient à rien d'habituel. Elles n'expriment rien de connu comme pour ne pas se laisser prendre dans le piège de l'illustration. Ses portraits n'ont pas l'air d'occuper un espace. Ils sont comme des formes qui implosent, et l'œil a du mal à se repérer. Cette impression de corps flottants et flous, presque nuageux, vient de son refus des apparences. Ni dans une posture ni dans une autre, ni vieux ni jeunes, ni dans un lieu, ni dans un temps, ses corps échappent aux contraintes du récit. À ce propos, G. Deleuze fait remarquer que la viande chez Bacon est une « zone d'indécision objective »[2]. *Indéci-*

1. F. Ponge, « Le morceau de viande » in *Le Parti pris des choses*, Paris, Gallimard, rééd. 1999, p. 32.
2. G. Deleuze, *Francis Bacon. Logique de la sensation*, Paris, Éd. de la Différence, 1981, p. 21.

sion parce que le corps refuse la hiérarchie qu'imposent les organes, et *objective* parce la viande est là, on n'y peut rien et c'est un « fait », pour reprendre l'expression du peintre.

Il est vrai qu'il nous laisse peu de marge. Le « fait » pour Bacon comme l'événement pour la philosophie sont le moyen de poser la question de la fondation de l'œuvre d'art quand elle traduit la figure sans artifice. La viande pour Bacon est « le fait » à peindre parce qu'elle exprime l'essentiel du corps. Cet essentiel n'est ni dans la posture que le corps prend, ni dans l'apparence qu'il revêt. Il est dans la modulation, une modulation qui lui permet d'éviter de tomber dans le piège de la délimitation entre l'intérieur et l'extérieur. La viande n'est pas à l'intérieur du corps mais elle est la mesure de l'espace extérieur. Et Bacon donne l'impression qu'il cherche par ses peintures à repousser les limites du cadre du tableau, et qu'il ne supporte pas l'enfermement. Dans une sorte d'espace sans frontière, ces corps ne sont pas des corps claustrophobes qui s'angoissent à l'idée de cadres trop étroits. Ils sont là sans frontière, ni échelle. Et si la frontière réapparaît, celle-ci n'est pas une limite plaquée artificiellement sur un territoire ; elle offre plutôt au corps une présence. Ne subissant pas l'espace, le corps peut alors inventer, et la frontière, et l'espace.

C'est aussi cela l'amas chez Bacon, une masse sans contour dans laquelle ni la périphérie, ni le centre n'existent. Cette perte de repère entre le centre et la périphérie est liée aux différents refus que Bacon nous impose. En refusant la proportion des corps – le corps n'est pas un objet plastique – et la hiérarchisation qu'elle impose – le corps ne s'organise pas –, Bacon peut maintenir le corps dans cet état de déséquilibre permanent. C'est la raison pour laquelle l'amas convient si bien à ses représentations. L'amas est informe au sens où il n'existe pas une forme qui l'emporte sur l'autre. L'informe ne veut pas dire sans forme, mais

simplement la mise au jour d'une forme qui rend compte d'un lent processus de maturation et d'effectuation. Cela ne signifie pas que les représentations de Bacon sont sans ordre ni proportion. Il s'arrange plutôt pour qu'elles ne déterminent pas l'œil du spectateur en lui imposant de force des repères comme un visage proportionné, un tronc proportionné… D'ailleurs, ce n'est pas un corps, proportionné ou disproportionné, que Bacon peint, mais un corps qui fabrique son espace, et en fabriquant son espace fabrique un amas.

Par cette voie, Bacon réussit à échapper à la narration en évitant les contraintes de la posture avec le décor qui l'accompagne. Ses toiles n'obéissent à aucune injonction, surtout pas celle des descriptions qui altèrent l'œil du voyant. Par son refus de l'artifice, Bacon montre le corps dans sa brutalité, brutalité pour se débarrasser de son enveloppe, brutalité qui rend ses toiles, pour beaucoup de spectateurs, insupportables. Il n'y a pas de repères non plus. Repérer un corps, c'est ressentir *a priori* la forme, belle ou non, d'un corps. C'est voir, non pas un corps, mais des bras, des jambes, une bouche. C'est aussi appréhender le corps selon une organisation connue par avance, de la statuaire grecque à la décomposition des formes des cubistes. Mais qu'il s'agisse des sculptures de Phidias ou des corps déstructurés de Duchamp-Villon, l'œil voit toujours un organe ; là un bras, là une jambe. Cela ne veut pas dire qu'il n'y a pas d'organes identifiables chez Bacon ; il y a plutôt des amas qui sont en pleine émergence, des tas qui se mettent à vivre, et surtout qui ne savent pas encore ce qu'ils deviendront. Ses corps ne sont pas corps par rapport à l'organisation même du corps. Ils sont plutôt des mises en puissance de quelque chose qu'on ne peut plus voir comme corps. Bacon peint en fin de compte ce que A. Artaud écrit. Peut-être sont-ils tous les deux dans le refus du corps quand celui-ci signifie agen-

cement. Quoi qu'il en soit, ils sont tous les deux dans « le fait ». Mais ce « fait » à peindre ou à écrire ne vient pas tout seul. Il met du temps à émerger et tout l'acharnement du peintre à le peindre et le repeindre est comme une modulation d'une matière qui a du mal à s'extraire du monde, ou comme une variante mille et une fois déclinée qui rappelle le *moule intérieur* de G. Buffon.

Le moule intérieur de la viande n'est pas un récipient qui donne au corps sa forme. La viande n'est pas un état de la matière, mais plutôt une modulation, une sorte de processus qui produit son propre mouvement, mouvement que les organes ne peuvent comprendre en raison de leur organisation inscrite, elle, à l'extérieur du corps de manière artificielle. Cette modulation du corps trouve une origine dans les recherches que G. Buffon a menées sur le vivant. Il montre que le corps animal est un moule intérieur « qui a une forme constante mais dont la masse et le volume peuvent augmenter proportionnellement et que l'accroissement, ou si l'on veut le développement de l'animal ou du végétal, ne se fait que par l'extension de ce moule dans toutes ses dimensions extérieures et intérieures »[1]. Le *moule intérieur* comme acte téléologique participe de la science des causes finales, telle qu'Aristote la définit dans la *Métaphysique* et dans la *Physique*, cause finale qui permet au moule intérieur de ne pas être une simple forme mais une modulation spécifique à la structure de chaque individu. En ce sens, le moule intérieur n'est ni une délimitation externe des structures, ni une forme formalisante, voire un moulage définitif et irréversible. Il est plutôt une forme qui s'actualise dans la matière même, sorte de modulation qui agit sur la structure même du corps. Cette modulation se retrouve

1. G. Buffon. *L'Histoire naturelle*, histoire des animaux, chapitre III. Bruxelles, Éd. Lejeune, 1828. George Canguilhem a été l'un des premiers à soulever l'originalité scientifique de la notion d'échange cellulaire dans son ouvrage *La Connaissance de la vie*, Paris, Vrin, 1985, p. 51-60.

dans les peintures de Bacon. Et ses corps en ondulation font presque oublier la présence de la matière. On est devant une ondulation qui fabrique de l'intérieur son propre espace, une ondulation qui renvoie à une modulation. Si le corpuscule reste de la matière prise dans le flux d'un mouvement, l'ondulation, elle, ne bouge pas. Elle imprime plutôt un mouvement aux choses.

En ce sens, le moule intérieur n'est ni une délimitation externe des structures, ni une forme formalisante, voire un moulage définitif et irréversible. La modulation est l'expression première de l'être alors que la modalité n'en est qu'un attribut. On retrouve ici toutes les qualités du mode quand elle est l'expression d'une affection telle que B. Spinoza l'envisage au tout début de l'*Éthique* : « Par mode, j'entends les affections de la substance, autrement dit ce qui est en autre chose, par quoi il est aussi conçu. » La modulation serait la nature naturante – une puissance d'agir – alors que la modalité serait une nature naturée – un attribut. Dans l'*Éthique* (IV, 38), B. Spinoza définit le mode comme une forme d'expression qui offre au *conatus* – ce qui met en branle la puissance d'existence – le pouvoir d'être affecté. Et du plus profond de ce qu'il peint, Bacon nous livre brutalement son *conatus* qui prend corps dans son refus des contraintes, contrainte des couleurs, contraintes des perspectives, contraintes des formes, contraintes de postures. Et parmi toutes ces contraintes, celle que l'enveloppe impose semble être la plus visible dans ses toiles. Ses peintures ne représentent pas des corps selon leurs différents états. Ce sont plutôt des amas vivants et instinctifs qu'il nous propose, une sorte d'expression brute sans artifice ni détour. L'amas pour Bacon n'est pas une forme inachevée et incomplète du corps. Il s'agit plutôt d'une effectuation qui inscrit la puissance d'existence du corps dans un devenir.

En fait, le devenir n'est ni un futur, ni une potentialité. Il

est plutôt un instant singulier au croisement du temps et de l'espace. H. Bergson montre que le devenir est le meilleur moyen de comprendre l'intersection du temps et de l'espace, le processus vivant étant un devenir de la mémoire : « De la comparaison de ces deux réalités [espace réel et durée réelle] naît une représentation symbolique de la durée, tirée de l'espace. La durée prend ainsi la forme illusoire d'un milieu homogène, et le trait d'union entre ces deux termes, espace et durée, est la simultanéité, qu'on pourrait définir l'intersection du temps avec l'espace.[1] »

C'est sans doute l'ondulation du corps qui exprime le mieux son devenir. Le corps n'est pas prisonnier dans des postures fixées une fois pour toutes. Son devenir vient de sa capacité à moduler ses affections. Toutefois, le corps n'est pas affecté comme si une force extérieure lui imprimait un mouvement, mais il est affecté au sens où en modulant, il met au jour ses différents devenirs. Et toute la subtilité de Bacon repose sur sa manière de peindre cette puissance d'existence s'exprimant par et dans ses modulations. C'est d'ailleurs cette même nuance que T. Adorno construit dans son opposition entre la variante et la variation musicales. Comme la modulation (l'inflexion du corps) n'est pas la modalité (les caractéristiques du corps), la variante musicale (l'expression première du thème) n'est pas la variation (la déclinaison d'un thème). Il y aurait ainsi dans la modulation l'expression d'une immanence, autrement dit la possibilité offerte au corps de se montrer autre tout en restant le même, sorte de mêmeté dans la différence que F. Nietzsche décline dans l'Éternel Retour de Zarathoustra. C'est aussi ce que G. Mahler réussit dans ses *Chants de la Terre* par exemple. « Lorsqu'il répète le passé selon les règles, ce n'est

1. H. Bergson, *Œuvres. Essai sur les données immédiates de la conscience*, Paris, PUF, 1970, p. 73-74.

pas pour chanter sa louange, ni celle de la fuite même du temps. Par la variante, sa musique se remémore le passé depuis long-temps écoulé et à demi oublié, elle oppose à son absolue inanité et le donne pourtant comme éphémère, comme irrémédiable-ment perdu.[1] » M. Proust dit la même chose des opéras de R. Wagner ; des thèmes musicaux invitant à « la reprise moins d'un motif que d'une névralgie »[2]. La variante nécessite ainsi un véritable dispositif dont l'artiste est à l'origine. Elle n'est pas une déclinaison d'un thème musical que le musicien interprète, mais elle est l'une des expressions possibles de la phrase musicale, l'im-manence de la variante permettant de saisir véritablement le thème musical. C'est pourquoi le retour au passé n'est jamais réactif chez G. Mahler. Il ne s'agit pas pour lui de collecter des thèmes mélo-diques issus de la tradition mythologique pour les reproduire à l'identique. Il s'agit plutôt de trouver l'invariant dans ce qu'il compose. Saisir l'invariant de la phrase musicale, cela ne signifie pas reproduire à l'identique une série de notes, mais chercher l'écart dans ce qui semble répétitif. L'écart dans la répétition est le seul moyen pour G. Mahler de faire ressurgir quelque chose de différent dans ce qui semble être un refrain identique. L'origina-lité de la création est bien là, dans ce que F. Hegel définit comme le retrait de la subjectivité. L'originalité de l'œuvre n'est pas dans la rupture mais dans la reconnaissance de ce qui a déjà été fait, la modulation déclinant en quelque sorte une variante parmi d'autres.

La viande ondulant devient pour Bacon le moyen d'interro-ger les limites de l'espace qui contraint la représentation picturale à des états figés. Les amas modulant la matière posent finalement la question de la nature première de l'occupation spatiale : comment

1. T. Adorno, *Mahler*, Paris, Éd de Minuit, 1976, p. 142.
2. M. Proust, *À la recherche du temps perdu. La Prisonnière*, Paris, Gallimard, rééd. 1977, p. 188.

être dans la modulation – sorte de mouvement intérieur sans posture précise, une inflexion – et non dans la modalité – postures figées du corps, espèce de mouvement extérieur à lui ? Mais ces amas posent aussi la question du temps dans lequel ces amas évoluent : être « le fait », rien que « le fait », qu'il soit l'événement pour la philosophie ou le transitoire et le fugitif pour la littérature. Tout cela est possible avec les corps sans âge de Bacon, sans âge parce qu'en situation d'effectuation.

C'est aussi pour cela que ses corps ne sont pas dans la durée comme ces portraits marqués par l'usure du temps. C'est aussi ce qui rend l'abord de la peinture de Bacon difficile : réussir à peindre un mouvement tout en se libérant de l'effet cinétique. Le travail photographique de E. Muybridge sur le corps humain notamment a influencé sa façon d'envisager le mouvement. De tous les clichés de E. Muybridge, Bacon retient la position des corps et leur capacité à rendre compte du mouvement au-delà la fixation que le cliché impose. L'amplitude des mouvements photographiés montre un corps qui continue à bouger même s'il est fixé dans l'instant. Bacon reprend cet effet. Cela donne à sa peinture cette impression si particulière de flou et de flottement. Ces corps compacts semblent tellement recroquevillés qu'on a l'impression qu'ils sont sans amplitude et sans volume. Et pourtant, c'est tout le contraire. Quelle perspective chez ce peintre, et quel travail sur les angles de vue du corps !

Le peintre contemporain J. Bazaine observait qu'il n'y avait pas de peinture figurative ou non figurative. Il y a simplement des peintures incarnées et d'autres qui ne le sont pas. Et c'est justement le problème avec Bacon : aller chercher une peinture de l'incarnation, autant au sens propre de la carnation – la viande – qu'au sens figuré de l'incarnation – la substantialisation de la chair. Mais qu'est-ce qu'incarne la peinture de Bacon ? Du corps,

de la chair, de la viande, de l'enveloppe, une âme, une force inté-
rieure… ou rien de tout ? Bacon n'est ni du corps, ni dans le
corps, ni dans la représentation ou la figure du corps. Il ne repré-
sente pas non plus ce qu'il ressent en pensant à un sujet. Bacon
est dans l'instant qui nous montre que toute peinture est là où
persiste une impossibilité à dire les corps sous des formes modé-
lisées par l'analogie. Le corps n'a pas de modèle comme le corps
d'A. Artaud n'a pas d'organe. Et le pinceau de Bacon n'est ni le
doigt de Dieu qui transmue par sa grâce ce qu'il touche et repré-
sente (le Quattrocento), ni un stylo qui conceptualise la percep-
tion du réel à la manière de F. Malevitch[1]. Ce refus du pinceau
qui sacralise ou conceptualise le corps traduit autant la répulsion
de Bacon à l'égard de la *peau sans chair* telle que l'envisage la
tradition picturale car elle sacralise les représentations spirituelles
du corps (l'art religieux), que l'aversion de la *chair sans peau* des
écorchés qui crient leur souffrance de perdre leur enveloppe comme
pour dire que la peau est un habit essentiel.

Bacon préfère l'amas de viande car il est sans forme décelable
ce qui lui permet de se débarrasser de tout contour. Contrairement
à la chair, la viande n'a aucune noblesse. C'est pour cela qu'il ne
s'intéresse pas à la consommation du corps quand elle finit, comme
c'est le cas avec l'eucharistie, en une transsubstantiation mystérieuse.
Il peint plutôt ce que la conscience de l'homme ne veut pas voir : un

1. Il s'agit plutôt de l'acceptation d'un degré zéro des formes, pour reprendre la formule de
Malevitch. Lorsqu'il évoque cette idée du degré zéro de l'image (K. Malevitch, *Écrits*,
Paris, Champ libre, 1975, p. 185), il veut montrer que la représentation picturale doit
passer à autre chose. L'image suprématiste, image-tracé d'un degré zéro des formes, invite
les images à se reconstruire dans leur propre espace. L'attitude suprématiste consiste alors
à sortir « du cercle des choses [...] qui emprisonnent le peintre et les formes de la nature »
(K. Malevitch, *op. cit.,* p. 185). La peinture devient en fait l'image déformée et non
l'image invariée de l'objet représenté dans l'espace. K. Malevitch invite en fait le réel à se
décharger de l'idéalisation que les peintres avaient l'habitude d'imposer à des figures
particulières.

tas réduit à ce qu'il a de plus primitif, un amas de matière vivante. Mais cette matière n'est pas une viande prête à consommer.

Bacon, en voyant non la viande du corps mais le corps fait viande, se rappelle-t-il la toile de Rembrandt, *Leçon d'anatomie du docteur Tulp* et le commentaire qu'en fait V. Van Gogh à son frère Théo : « Te rappelles-tu les couleurs des chairs ? C'est de la terre, surtout les pieds... »[1] ? Il semble que non car le peintre hollandais peint un corps ouvert pour montrer la séparation entre deux espaces, l'un intérieur, l'autre extérieur. Bacon s'inspire-t-il pour autant de *La déposition de la croix* de Fra Angelico ? Non, car là encore le peintre italien accorde à la peau la fonction de rempart sacré qui préserve l'humanité de l'homme : la peau, en cachant la viande, nous incite à croire que nous ne sommes que des esprits sublimés.

Au contraire, le corps fait viande permet à Bacon de s'affranchir du mystère de l'expiation. Si Rembrandt et Fra Angelico ouvrent des brèches dans le corps comme pour nous dire ce qu'il y a dedans, soit de manière scientifique (une leçon de dissection), soit de manière mystique (la chair est sacrée), Bacon, lui, n'ouvre rien car l'ouverture appelle une fermeture. Bacon n'excise, ni n'incise. Il ne découpe ni ne sectionne. Il ne morcelle ni ne débite. Il n'écorche, ni n'équarrit. En réalité, plus qu'il ne peint, Bacon distord et absorbe. En faisant cela, il tente l'écart au risque de faire exploser son corps. Son écart n'est ni une entrée ni une sortie du corps. Il est plutôt une mise en tension dont il connaît l'issue mais dont il ignore les modalités pour y arriver. En outre, ses corps ne sont même pas distordus ; ils sont en distorsion. Ce n'est pas un choc violent qui les déforme comme des gueules cassées. Ils sont en distorsion permanente parce que la distorsion n'est pas un résultat

1. C. Terasse, *Lettres de V. van Gogh à son frère Théo*, Paris, Grasset, 1939, p. 135.

mais un état premier, l'état d'origine du corps, ce qui fait que le corps est cet amas. Une lecture trop psychologique ferait de ces corps en distorsion des visages déformés par l'angoisse. Cette distorsion appelle en réalité une absorption continuelle, de celle qui ne transforme ni ne modifie le corps au gré des circonstances.

Mais, qu'absorbent les corps de Bacon en distorsion et en absorption incessantes ? Et comment les corps de Bacon font-ils pour absorber avec autant de facilité ce qui les entoure ? Peut-être est-ce parce que justement ils n'absorbent rien. Ils ne sont pas en quête d'un remplissage, ils sont simplement l'absorption qui permet à l'effectuation de ne plus être une modalité mais une modulation. Cette absorption permet aussi au mouvement d'échapper au déplacement pour « impulser » de l'intérieur. En fait, l'amas de corps fait viande est inscrit dans un mouvement qui rend ridicule toute sorte de déplacement. La viande imprime un mouvement au corps sans qu'elle ait besoin de bouger, tout simplement parce qu'elle est en état d'absorption. Le corps fait viande absorbe à la manière du poème *Serviette-éponge* de F. Ponge qui absorbe le mot dans l'acte poétique pour affirmer sa rage de l'expression.

Il y a un point dans la peinture de Bacon qui condense cette absorption et qui focalise cette violence par ses distorsions peintes de mille et une manières, c'est la bouche. Cet orifice a toujours fasciné le peintre : « J'aime le luisant et la couleur qui viennent de la bouche et j'ai toujours espéré, en un sens, être capable de peindre la bouche comme Monet peignait un coucher de soleil… Et j'ai toujours voulu – sans jamais y réussir – peindre le sourire.[1] » Il raconte dans ses entretiens avec D. Sylvester l'influence du gros plan de la bouche de la nurse hurlant dans *Cuirassé Potemkine* d'Eisenstein. Si la bouche le

1. F. Bacon, *L'Art de l'impossible*. Entretiens avec David Sylvester, Genève, Skira, 1995, p. 102.

fascine autant, c'est qu'elle change de forme continuellement. Elle n'est pas un point d'entrée ou de sortie, mais le point de condensation de toutes les ondulations du corps. Elle cristallise toutes ses potentialités. Elle est autant une partie que la totalité de cet amas. Avec elle, tous les recoupements sont possibles, autant les recoupements d'un corps qui n'en finit pas de se transformer que les potentialités d'un corps en devenir.

Le corps n'est pas glorieux, ni somptueux ; il refuse simplement l'état. Finalement la bouche n'absorbe rien ; elle n'ingurgite ni ne régurgite. Elle n'est ni une voie qui régule les entrées et les sorties, ni une voix qui profère un contenu. Elle est ailleurs comme si la bouche, si fréquente dans les peintures de Bacon, n'était pas un point de fixation mais une boîte de dérivation qui gère des flux. Son triptyque de 1959, *Three Studies for a Larger Composition*, ne montre pas trois bouches mais un processus d'absorption qui se moque de ce qu'il ingurgite ou régurgite. La bouche n'a pas de fonction d'absorption au sens où elle n'est pas un organe auquel le corps attribuerait la fonction de manger ou de parler. Plus qu'un point d'ancrage, elle est la focale du corps, sorte de prisme à partir duquel l'amas est possible et sans délimitation.

La bouche est essentielle parce qu'elle concrétise l'effectuation que Bacon tente de représenter. Cette effectuation prend forme dans l'ondulation de ses amas. Ses bouches distordues rendent visible cette viande si particulière qui n'est ni viande morte à consommer, ni refus de la chair à sublimer, mais viande vivante. Cette bouche donne au corps le moyen de se réaliser. Les corps de Bacon affectent et sont affectés, non pas au sens où l'on est « touché » par les peintures de Bacon, mais au sens où ces amas réveillent et mettent en branle leur puissance d'agir.

Au sens biologique, l'absorption est une ingurgitation et une rétention. Elle est aussi, au sens physique du terme, une incorpo-

ration comme la torture est une incorporation physique de la punition dans le corps du supplicié et l'emprisonnement une incorporation psychique de la peine dans l'esprit du prisonnier. L'absorption proposée par Bacon va bien au-delà de ça. Elle est l'expression de la matière que je suis et non l'état vers lequel je me dirige suite à mes transformations. L'absorption permet au corps de Bacon de ne plus subir de transformations. Un corps transformé est un corps qui change, un corps en mouvement. Le corps de Bacon, lui, n'est pas dans le mouvement ; il est plutôt le flux et le fluide. Il n'est pas objet de transformation mais ce qui transforme. Finalement, la stratégie de Bacon est d'être dans une absorption sans fin qui ne se limiterait pas à une pénétration et à une rétention, une absorption qui éviterait la lutte stérile de l'avant et l'après ou de l'intérieur et de l'extérieur du corps. Cette absorption est aussi le moyen pour Bacon de répondre à la question essentielle de la peinture : comment une figure peut-elle être sans figuration ?

En effet, pour distordre et absorber, les amas de corps doivent rompre l'équilibre. En situation de déséquilibre instable, ils sont en suspension sans pour autant tomber. En suspension pour mieux dire ce qu'est l'absorption, en suspension aussi parce que sa peinture est dans l'écart, dans la manière de creuser la faille du corps pour qu'il se montre réellement. Bacon fait ainsi éclater ce qu'il sent, même s'il court un risque à chaque cri, à chaque déséquilibre et à chaque peinture. Tombera, tombera pas, semble nous dire l'amas de viande, mais l'issue est connue d'avance. L'amas de corps ne tombe pas car s'il tombait, il aurait les mêmes caractéristiques que le corps ordinaire, celui d'être un corpuscule soumis aux lois de l'espace et du temps.

L'amas n'extrait pas la chair de l'enveloppe ; il laisse plutôt apparaître la matérialité de la viande et, pour cela, il pousse un cri

qui n'est pas un cri d'horreur : « Mais quels sont donc ces tas informes ? », mais un cri d'écart, sorte de cri improféré qui tente de mettre au jour son propre espace. Ces corps vivants et criants ne crient pas par manque mais par affirmation pour vivre leur propre occupation du territoire. Mais plus que l'effroi, c'est le cri que Bacon veut peindre puisqu'il refuse d'extérioriser un trouble en le peignant, et plus que le cri, c'est la bouche qui va lui permettre de traduire la magie de ses perspectives improbables mais combien réelles, celles qui nous poussent vers le refus, refus d'orienter ses corps, mais surtout refus qui malmène le visiteur pour l'obliger à résister. C'est l'autre leçon de Bacon : aucun reste possible dans sa peinture, aucune partie qui serait plus peinte qu'une autre. Mais par quel bout prendre ses toiles pour les comprendre ? Par aucun, semblent nous répondre ses corps car dans l'ondulation, à la différence du corpuscule, l'ensemble est un tout qui interdit la partition.

❦

III – Brutalités

\mathcal{P}RISONNIER À CE POINT de l'effet de surface, le corps a peut-être raison de vouloir contenir ce qui déborde : tout faire rentrer dans une enveloppe pour ne s'en tenir qu'à l'apparence. Mais cet emprisonnement, Bacon n'en a que faire, et c'est en cela qu'il est effrayant. Effrayant au point d'inscrire la violence dans ses propres refus. Refus du récit puisque ses toiles ne racontent aucune anecdote, refus du contour au sens où ses corps peints sont sans limites, refus de la belle forme inerte parce que ses amas sont sans plasticité, refus de la matière corporelle au profit de l'ondulation, refus du genre avec des corps sans sexualité marquée, refus du coloriage pour préférer l'aplat, refus d'appartenance parce que ses toiles ne répondent à aucun courant pictural, refus de l'organisation avec des corps sans hiérarchie.

Ce refus, Bacon l'inscrit dans son acharnement à représenter le corps comme effectuation de la viande et non comme idéal type de la forme. De la viande encore et toujours car elle est le principe même de cette figure du corps tant recherchée. Mais

pour comprendre pourquoi Bacon refuse de peindre le corps comme enveloppe, le corps comme contenant, le corps comme limite entre l'intérieur et l'extérieur, il faut d'abord comprendre le combat qu'il engage contre et avec le réel.

Le problème de Bacon n'est pas de savoir qui, du réel ou de la représentation que le peintre en fait, l'emporte. Le problème est ailleurs. Il est dans ce qui résulte de ce combat, et peu importe que ce soit ce que le réel donne à voir ou ce que le peintre cherche à représenter. La brutalité de l'acte pictural de Bacon est telle qu'on se demande s'il ne s'acharne pas à inscrire dans chacune de ses toiles la formule de Paul Cézanne : « La vie est effrayante ! », comme pour dire que le combat est perdu d'avance. Perdu d'avance peut-être, mais cela vaut quand même la peine de l'entreprendre.

Bacon porte cet effroi sur son visage. Ses propres expressions montrent un être résistant contre ce que la réalité veut lui imposer. Dans certains de ses coups de pinceau persiste comme une sorte d'inachèvement. Ses compositions semblent marqués au couteau comme pour dire que le corps est plus fort quand il est en construction. Visage en train de se façonner, corps en mouvement, et cela vaut autant pour lui que pour ce qu'il cherche à représenter. Il y a quelque chose qui hante le visage de Bacon comme si, à chaque coup de pinceau, c'est un peu plus de cet amas de viande en mouvement qu'il met à nu.

Bacon est hanté par les états de son propre corps qu'il a du mal à accepter. Il n'y a pas de difformité, ni d'infirmité autant chez lui que dans ses toiles, mais plutôt un processus dont il n'est pas maître. Amas de viande sans qu'il soit question de tas informes, Bacon tente de saisir un corps qu'il voudrait entier. C'est sans doute pour cela qu'il refuse l'enveloppe, qu'elle soit difforme ou proportionnée. Le corps n'est pas dans une enveloppe belle ou laide, mais il est une modulation qui se recompose sans cesse et

qui ne peut supporter l'état figé que l'enveloppe circonscrit. En fait, Bacon ne peint pas pour toucher son spectateur. Il ne peint pas non plus pour illustrer ce qu'il ressent. Il ne peint même pas avec l'intention de représenter quoi que ce soit. Cherche-t-il seulement à peindre ?

Finalement, Bacon ne peint pas ; il a seulement trouvé un moyen d'exprimer, non les métamorphoses du corps, ni même l'état d'un corps, mais une ondulation de matière en recomposition et effectuation permanentes. On ne peut même pas dire que les corps de Bacon se décomposent, ni qu'ils se recomposent. Ils sont une matière brute et violente parce qu'ils ne peuvent être autre chose. Ne pouvant se figer dans une posture, ils sont cet amas dont on n'est jamais sûr qu'il va s'affaisser ou se redresser parce que le corps est bien autre chose qu'un tas qui tombe ou qui se lève. Ce corps de viande est une puissance d'action, et une seule chose importe : la viande comme l'expression brutale de la vie.

Matière brute tentant de s'extirper elle-même de la forme que l'enveloppe du corps veut lui imposer, cet amas de viande est en cours de fabrication, une fabrication qui laisse des traces. Et Bacon est hanté par ces traces comme il est hanté par cette viande aux contours incertains, hanté par la manière dont un corps peut être habité par une ondulation qui met la viande en mouvement. Bacon semble pris dans les spirales de ces ronds concentriques qui tournoient dans ses peintures comme pour nous rappeler que la matière prend vie dans ces ondulations. Quelquefois, ce tournoiement incessant fatigue le spectateur en attente de fixations et de repères précis, et le corps ne peut rien faire d'autre que de subir ce tournoiement avec la crainte de ne savoir s'il en sortira indemne. Et si Bacon est attiré par Picasso, ce n'est pas par sa façon de décomposer les objets en formes géométriques essentielles comme le point, la ligne ou le cercle, mais par son aspect

physique à la mesure du combat charnel auquel Picasso se livre quand il peint.

Picasso et Bacon sont dans la même lutte avec des intentions complètement différentes, une sorte de corps à corps contre ce qu'ils représentent. C'est à se demander qui choisit la facilité : celui qui déstructure la forme, pensant que cela va le mener plus vite à l'expression de ce réel, ou celui qui prend la réalité à bras-le-corps pour la faire exploser ? Toute la question est de savoir si Bacon fait exploser le corps pour faire ressurgir la viande, ou s'il refuse le corps comme limite entre l'intérieur et l'extérieur. Mais dans les deux cas, on ne sait jamais si la violence qu'ils mettent à peindre rend compte d'une victoire ou d'un échec. Victoire du peintre qui se dit qu'il a réussi à imposer son tracé à la réalité, ou échec du peintre qui comprend que son combat ne sera jamais assez violent. Peut-être aussi que la petite victoire du peintre ne dure qu'un moment, le court instant où le peintre s'imagine que le cadre de sa toile retient quelque chose. Et puis vient le moment où il se recule et se rend compte qu'il faut revenir dans le cadre pour se remettre au combat. Mais une fois que le peintre a compris qu'il avait perdu la face, le spectateur prend le relais. En fait, ce n'est pas l'issue qui importe, ni de savoir qui des deux est victorieux, mais l'existence même d'un combat.

Le combat de Bacon n'est pas celui que le peintre engage contre la matière pour la façonner à sa guise. Il est plutôt à l'image de ce que P. Klee dit de la création dans son *Credo du créateur* : « L'art ne reproduit pas le visible ; il rend visible »[1], au sens où il est une mise en présence des choses, une mise en présence qui met en mouvement leur devenir. Cette lecture de l'art comme visibilité de la réalité est constante chez P. Klee. Elle se retrouve

1. P. Klee, *Théorie de l'art moderne*, Paris, Gonthier, 1969, p. 34.

aussi bien dans ses compositions que dans ses textes. Elle le suit même jusque dans sa tombe par cette épitaphe : « Ici-bas, je suis insaisissable. Car je réside aussi bien chez les morts que chez ceux qui ne sont pas nés. »

P. Klee semble être insaisissable dans l'immanence, mais cela ne veut pas dire qu'il est saisissable dans la transcendance. Il montre que saisir ne veut pas dire prendre ou s'approprier mais plutôt effleurer. Effleurer le réel en peignant un corps à l'état naissant, c'est ce que tente Bacon dans le combat violent qu'il entreprend contre les agencements sans vie des corps habituellement représentés. Le réel rend visible parce que la peinture n'est pas un gage d'authenticité ou de vérité. La peinture est ailleurs ; elle est dans la lutte et la résistance, lutte contre les expressions communes et habituelles que la forme plastique impose, résistance que mène aussi le réel contre ce que le peintre veut faire de lui. Tous les deux courent un risque. Bacon risque de ne pas extirper de cette matière vivante la viande qu'il recherche, comme le réel court le risque de se laisser prendre par un agencement, fût-il réussi. D'ailleurs, la question n'est pas de savoir qui de la matière en plein travail ou du peintre œuvrant sur la matière vivante, va l'emporter, mais plutôt de se demander comment ils se libèrent l'un de l'autre alors qu'ils ne peuvent travailler l'un sans l'autre.

La peinture de Bacon a ceci de singulier qu'elle n'appartient à aucun courant. Elle a su se sortir très vite des impasses formelles que les peintres de l'abstraction, géométrique ou non, imposaient à leur composition. Elle a su éviter aussi les représentations faussement vivantes de l'hyper-réalisme : « Avec une telle image, vous marchez… sur la corde raide entre ce qu'on nomme "peinture figurative" et "abstraction"… Il s'agit d'une tentative pour que la figuration atteigne le système nerveux de manière plus violente et

plus poignante.[1] » Bacon nous touche parce qu'il peint, non pas les formes, mais ce qui transite entre les formes, pour avoir une chance de saisir la réalité dans son mouvement. M. Leiris dira à ce propos que son désir de toucher le fond même du réel va jusqu'aux limites du tolérable[2].

Comme N. de Staël, Bacon a su risquer sa peinture au point de revenir, dans un retour non réactif, à la réalité. Il suffit de regarder leurs toiles. Ce retour non réactif est l'expression du travail que le peintre doit accomplir pour toucher le lieu de naissance du réel. Il ne s'agit ni de casser le réel en disant qu'il est contraignant, ni d'en faire la modalité unique de la peinture. Contre l'abstraction, Bacon fait les mêmes critiques que R. Delaunay adresse aux cubistes[3]. Ces peintres n'ont rien compris à la peinture puisqu'ils s'évertuent à recoller les objets que Cézanne avait cassés. La réalité cézannienne se libère du poids de la représentation autant par le fait que Cézanne rompt avec l'idée de l'imitation de l'objet à peindre que par la manière dont il peint la lumière qui va « casser » l'objet pour mettre au jour l'intériorité de la nature. Dans *Fenêtres simultanées*, huile sur toile de 1912, R. Delaunay s'attarde beaucoup plus sur les nuances de la lumière, ses reflets et ses ombres, que sur les objets eux-mêmes que la lumière détoure. Il tente de toucher la lumière dans ce qu'elle a de plus essentiel : sa libération à l'égard de l'objet et de ses représentations. K. Malevitch faisait en son temps les mêmes critiques. Il montrait de quelle manière le cubisme échouait dans sa découverte de la réalité puisque, selon lui, ce mouvement aborde, non la forme spécifique de l'objet,

1. F. Bacon, *L'Art de l'impossible*. Entretiens avec David Sylvester, Genève, Skira, 1995, p. 38.
2. M. Leiris, *Francis Bacon ou la brutalité du fait*, Paris, Seuil, 1996, p. 19.
3. R. Delaunay, *Du cubisme à l'art abstrait*, Paris, Bibliothèque générale de l'École Pratique des Hautes Études, 1957, p. 79.

mais les formes générales et communes que les objets entretiennent entre eux : « Dans le cubisme, le principe de reproduction des choses est caduc. Le tableau se fait, mais l'objet n'est pas reproduit.[1] » Peignant l'objet en généralisant ses formes, les cubistes manquent et l'objet et ses formes.

Pour éviter cette erreur, Bacon inscrit sa peinture dans le refus, autant le refus de se laisser porter par le réel que de le condamner au nom de l'abstraction : « Ce que je retiens finalement du réalisme, c'est donc moins sa conformité à la réalité extérieure que le désir subjectif d'aboutir [sans inflation] à quelque chose qui aura, pour le moins, autant de poids qu'une réalité.[2] » Les toiles de Bacon ne sont pas des peintures qui renouent avec le figuratif ; juste des peintures qui tentent de comprendre le rapport au réel, un peu comme le fait N. de Staël quand il analyse la peinture de Goya : « J'ai pensé longtemps à Goya en quittant Madrid. S'il y avait eu quelqu'un pour le calmer un peu, ça aurait fait un très grand peintre. Pour moi, voilà tout le côté psychologique, critique de mœurs, critique de caractère, agencement devant certains personnages, vient se surajouter par-dessus la peinture réellement comme un cheveu sur la soupe, c'est énervant et cela n'ajoute rien.[3] »

Le peintre travaille véritablement sur la réalité quand il décide de prendre le réel à bras-le-corps. La peinture de Bacon comme celle de N. de Staël est dans cette résistance. Ces peintures sont puissantes parce qu'elles ont assez de force pour nous imposer un monde insubordonné. Elles résistent aux agencements que le réel impose en refusant de se satisfaire de l'artifice qui consisterait à

1. K. Malevitch, *Écrits*, Paris, Champ libre, 1975, p. 199.
2. F. Bacon, lettre du 3 avril 1982, in M. Leiris, *Francis Bacon ou la brutalité du fait*, Paris, Seuil, 1996, p. 140.
3. *N. de Staël. Catalogue raisonné de l'œuvre peint*, établi par J. Dubourg et F. de Staël. Lettre de novembre 1954 à J. Dubourg, Paris, 1968, p. 348.

contourner le réel au nom de l'hyperréalisme, ou à éluder ses modulations au nom de l'abstraction. Pour N. de Staël d'ailleurs, la peinture abstraite se réduit aux problèmes techniques d'un travail sur la forme, une forme qui travaillerait pour son propre compte sans se poser la question de la manière dont il est possible ou non d'*œuvrer la réalité*. Il en va de même avec la peinture réaliste qui, en faisant le jeu du réel, refuse de réfléchir sur les modulations de la réalité. Cette défiance à l'encontre des mouvements picturaux se retrouve dans la peinture même de N. de Staël qui, plus que Bacon, a traduit ce retour non réactif à la réalité dans les titres mêmes de ses tableaux. C'est ainsi qu'à partir des années 1952-1953, il ne parle plus de « composition » mais de « paysages », et R. Char de qualifier ce revirement de « ressaisissement »[1]. Bacon et N. de Staël nous ressaisissent au sens où ils nous rappellent à l'ordre. Ils nous rappellent que l'œil doit faire l'économie du procédé et de l'artifice. Ils nous disent aussi que la peinture est un acte de résistance contre les recettes et les agencements préfabriqués, qu'ils soient collage, tachisme, dripping, tubisme, installation, performance…

Travailler son rapport à la réalité signifie toucher le *réel probatoire* dans sa justesse. Motif juste, figure juste, peinture juste, au sens où la justesse n'a pas besoin de procédés. R. Char parle ainsi de cette peinture qui a su toucher le grand réel : « La réalité noble ne se dérobe pas à qui la rencontre pour l'estimer et non pour l'insulter ou la rendre prisonnière.[2] » L'estime de cette réalité explique la violence que Bacon entretient avec ses toiles. La violence n'est pas un moyen pour le peintre de sortir de soi car dans ce cas, ce n'est pas la violence mais l'effet de la violence

1. R. Char, *Recherche de la base et du sommet*, Alliés substantiels, Paris, Gallimard, 1971, p. 95.
2. *Ibid.* Pauvreté et privilège, p. 50.

qui est mis en scène. La violence chez Bacon vient de l'intérieur comme s'il s'agissait pour le peintre de faire du réel un partenaire et non un modèle ou un ennemi. Il y aurait ainsi une sorte de fulgurance dans ses compositions, non que le trait du pinceau de Bacon soit irréfléchi. Il est plutôt immédiat et brut pour atteindre la nudité première que R. Char évoque dans *Alliés substantiels*. Nudité première dans les peintures de Bacon comme pour dire que la peinture ne recouvre pas mais met au jour. Elle dépouille le corps de son enveloppe jusqu'à nous montrer la viande dans sa nudité première, au-delà de laquelle il n'y a plus rien, même pas le squelette.

Le squelette ne compte pas parce qu'il est une ossature et une structure sur laquelle vient se greffer quelque chose. Bacon refuse ce squelette car il n'est qu'un simple support. En allant chercher la nudité première de la viande, il nous fait remonter à ce qui l'obsède : rendre compte du corps dans ce qu'il a de plus juste, de moins habillé, nudité première par laquelle le réel a des comptes à rendre au peintre. C'est en ce sens que Bacon et le réel se livrent un combat, même si, pour reprendre la formule de Dante, « la matière est sourde à répondre »[1]. Et si la matière est sourde à répondre, c'est parce que nous sommes face à une « réalité incréée ». Toute la justesse du peintre consiste en fin de compte à traduire autant son impossibilité à exprimer le réel que la volonté du réel à vouloir dire quelque chose. L'avènement de la peinture est mystérieux et seul se mesure la capacité du spectateur à voir par la peinture ce réel incertain.

Concernant l'acte de voir en peinture, M. Merleau-Ponty fait remarquer que l'on est bien en peine de dire où est le tableau observé : « Je vois selon ou avec lui plutôt que je ne le voie.[2] »

1. Dante, *La Divine Comédie*, Le paradis (chant 1, vers 127), Paris, 1949, p. 20.
2. M. Merleau-Ponty, *L'Œil et l'Esprit*, Paris, Gallimard, 1964, p. 23.

Comme le modèle doit comprendre ce que le peintre veut exprimer sinon la peinture est froide et passive, le peintre et le réel doivent se comprendre l'un l'autre, même au prix d'un combat dont chacun espère sortir vainqueur. Le combat que mène Bacon dans sa mise au jour de la réalité le pousse dans une sorte de règlement de compte avec lui-même à travers sa figure, son portrait, son corps, voire la haine de son corps.

※

IV – L'espace incirconscrit du corps

*L*ES CORPS PEINTS par Bacon sont à l'image de ces territoires plissés qui enfouissent au plus profond de leur être la complexité de leurs tracés. Ces corps ne sont ni des touts assemblés harmonieusement, ni des unités construites autour d'organisations sans faille. Leurs plis et replis découvrent des territoires qui existent beaucoup moins par l'espace physique qu'ils occupent que par les transformations, imaginaires ou non, qu'ils proposent de cet espace occupé. Ces corps ne sont pas réductibles à de simples catégories : surface-profondeur, envers-endroit, nuance-aplat. Il n'y a rien de statique dans ses représentations, aucune posture, aucun état. Il tente plutôt de trouver un moyen pour exprimer dans l'instant ce mouvement si singulier de l'ondulation. D'ailleurs, Bacon ne se représente pas non plus dans ses toiles. Sa peinture n'est pas un autoportrait peint et repeint. Et s'il lui arrive de se peindre; c'est plutôt pour dire que le corps obéit à un tracé que l'on ne peut représenter, mais seulement imaginer. Il peint en fait cette interrogation d'un

corps qui a perdu ses repères, un corps sans carte, ou plutôt un corps à la cartographie inconnue.

Les corps de Bacon sont des tracés, au sens où ils se font en se faisant. Rien n'est définitif. Le tracé est un trait dont celui qui le trace ignore la destination finale. Il rencontre des accidents dont Bacon loue l'importance, accidents constituant, comme nous le verrons, l'ossature de son esthétique. En fait, le tracé est l'inverse du parcours qui n'est qu'un trajet déjà exécuté. Si la faiblesse du parcours tient à son caractère prévisible et fini, le tracé, lui, est incalculable. Et ce tracé de corps proposé par Bacon est comme une carte sans cesse transformable. Multiples, sinueux, inextricables, ses tracés sont pluriels et complexes. Comment les appréhender dès lors qu'ils se montrent et se cachent dans le même instant ? De tous ces corps peints dont les spécialistes diront trop vite qu'ils sont normaux ou pathologiques, seuls ceux dont les dispositifs sont incongrus nous intéresseront.

En réalité, le corps pour Bacon ne s'agence pas selon un périmètre fixé par avance avec des motifs extérieurs. Il dispose plutôt des plans qu'il invente, plans qui montrent les carences de la Statuaire grecque : une expression vide et sans vie, un corps froid et transparent qui convient à tout le monde, autre façon de confirmer le refus de penser le corps. C'est d'ailleurs ce que ressentent les principaux commentateurs de l'œuvre de Bacon. Mais que disent les grands interprètes du peintre irlandais même si, souvent, écrire sur Bacon, ce n'est pas forcément le commenter ? Il suffit de s'arrêter un instant sur les dispositifs des commentateurs célèbres de Bacon, qu'ils soient dispositif *territorial* pour G. Deleuze, *psychique* pour D. Anzieu, ou *pictural* pour M. Leiris. Dans ces trois cas, on retrouve le fil rouge du peintre : toucher la figure plutôt que la figuration pour faire perdre à la peinture toute charge anecdotique, tout récit, tout psychologisme, et toute espèce

de contingence. Cette figure devient *devenir territorial* faisant du corps un devenir animal pour G. Deleuze. Elle est perméabilité du *moi-peau* pour D. Anzieu, et modalité essentielle de l'expression, à savoir une figuration sans illustration pour M. Leiris. Avec G. Deleuze, Bacon est convoqué devant A. Artaud et son corps sans organe : G. Deleuze se posant la question du processus de territorialisation et de déterritorialisation du corps. Arracher la figure au figuratif, pour G. Deleuze, à travers A. Artaud dont Bacon est un vecteur parmi d'autres, c'est redonner son sens au devenir animal. Mais c'est aussi envisager le corps comme une figure ou plutôt le matériau de cette figure qui se met en tension dans ses différents devenirs. Le corps est territorialité au sens où il est un espace de résistance en plein devenir, le territoire étant pour G. Deleuze inscrit dans un processus de territorialité et de déterritorialité. En fait, la sortie d'un territoire – processus de déterritorialisation – est avant tout la marque de la domination de l'État sur l'individu, dans la mesure où elle conduit généralement à un déracinement et à une déshumanisation, autrement dit à une soumission de l'homme à l'égard de la circulation de la marchandise. Cela n'a pas grand-chose à voir avec la manière dont le langage courant s'approprie la notion de déterritorialisation pour la réduire à une délocalisation : passer d'un lieu à un autre. Seul le processus territorialité-déterritorialité-reterritorialité peut rendre compte de la véritable valeur du devenir comme G. Deleuze et F. Guattari le montrent dans *Mille Plateaux*.

Avec D. Anzieu au contraire, Bacon est convoqué dans un *moi-peau* dont la première vertu est d'anticiper les difficultés à vivre dans le monde en se protégeant de ses agressions par l'enveloppe du corps. Reprenant le thème de l'enveloppe psychique à S. Freud, D. Anzieu voit chez Bacon une peinture de la peau, au sens où elle est plus qu'un sac qui enserre un contenu, mais une

interface entre le dedans et le dehors, interface qui permet aussi la communication avec le monde[1].

Mais il y a aussi M. Leiris qui laisse Bacon avec lui-même devant le poids de la représentation, et c'est en cela que son commentaire est le plus intéressant car il réactive le travail de Bacon à partir du propre appareillage conceptuel du peintre. M. Leiris ausculte la tension que le peintre dévoile dans le combat qu'il mène sur deux fronts, le front de l'abstraction et celui de l'illustration, évoqués plus haut[2].

Quoi qu'il en soit, tout commentaire de Bacon est en retrait. Sa peinture n'est pas la forme anecdotique de ce qu'il veut dire. « Si on peut le dire, pourquoi le peindre » faisait-il remarquer à D. Sylvester. Peut-on seulement le peindre, faudrait-il ajouter ? Peut-on seulement le peindre ?, ce n'est pas une formule rhétorique mais l'occasion de poser la question de l'impossibilité, aussi bien l'impossibilité d'écrire qu'écrit Blanchot dans *Le Livre à venir*, que l'impossibilité de peindre que peint Bacon dans ses toiles. Cette impossibilité est le seul moyen de mettre en tension les choses écrites ou peintes pour les faire exister.

Et ce qu'il met en tension, d'autres l'ont écrit – les corps pestiférés d'A. Artaud par exemple. Ce qu'il ressent, d'autres l'ont sculpté – les sculptures filiformes de G. Giacometti dont la masse brute du corps ne traduit ni un refus ni une acceptation de la pesanteur, mais la volonté de dépasser la notion de contour en tentant d'occuper le plein avec le vide, avec des personnages qui sont comme des formes élancées qui voudraient prendre la totalité du monde à bras-le-corps. Et si des commentaires ont été tentés sur Bacon, c'est aussi pour montrer que le commentaire est

1. D. Anzieu, *Le Moi-peau*, Paris, Denoël, 1985.
2. M. Leiris, *Bacon le hors-la-loi*, Paris, Éditions Fourbis, 1989 ; *Au verso des images*, Montpellier, Fata Morgana, 1980.

autre chose qu'un « autrement dit » ou un « c'est-à-dire ». Le commentaire est d'abord une mise en perspective de dispositifs différents. De tous ces dispositifs, nous ne retiendrons que le propre dispositif du peintre, à savoir l'espace *incirconscrit* de son corps. Le corps, soit ! Mais quel corps ? Le corps une fois peint ? Le corps qu'il faudrait peindre ? Son contour, son intérieur ? En fait, Bacon ne se pose pas toutes ces questions. Le corps est là à peindre comme une présence obsessionnelle qui, malgré les contraintes qu'elle entraîne, rend la vie supportable. Le corps n'est pas dans la matière que la peau enserre, ni même dans l'addition d'organes que l'on dénommerait selon leurs fonctions. C'est pour cela que le corps comme viande ne vaut pas par la matière qui le compose mais par son aptitude à résister. Il résiste parce qu'il est un lieu de conflit entre lui et le monde extérieur qui veut en faire un corpuscule dans un espace, ou entre lui et ses contours qui veulent l'enfermer dans des postures. Tout en lui résiste et Bacon peint ce que le corps produit sous la forme de mues qui peinent à se libérer de la pesanteur. Ces moments différents d'un même corps en mutation ont un autre privilège : elles nous questionnent sur l'image de notre propre corps.

Il est vrai que, dès que l'on évoque la question générale du corps, on se trouve devant la même dualité : quelque chose de la matière « mélangé » avec quelque chose de l'esprit ; le rapport corps/âme n'étant pas si différent que cela du couple corps objet/ corps sujet. Que l'on oppose la chair à l'esprit ou que l'on distingue le corps comme objet de réflexion, du corps comme existence vécue, on finit inévitablement par faire du corps un attribut de la pensée. Le corps ne serait plus un principe d'existence mais un simple mode d'existence, une corporéité par exemple.

Mais qu'il soit chair, existence ou devenir, le corps semble prisonnier de ce rapport qui conduirait, soit à penser le corps par

sa matière – les organes –, soit à matérialiser le corps dans un concept – l'élan vital. Mais pourquoi se satisfaire, par économie ou par faiblesse, lorsque l'on pense le corps, de ce qui le compose ? Et pourquoi finit-on, faute de penser le corps, par penser ses attributs ? Deux attitudes qui reviennent en fait à circonscrire le corps à un agencement physique : de la Statuaire grecque à l'évanescence de sa forme. Qu'il s'agisse du corps objet ou du corps sujet, cela ne change rien au problème. D'ailleurs, ce n'est pas tant le corps qui compte que sa capacité à être un obstacle.

S'il y a un corps à construire, c'est sans doute du côté du corps résistant – la viande résistant à la chair – qu'il faut aller le chercher. Cet obstacle, Bacon le représente d'abord dans son refus des contraintes qu'impose l'étendue physique, ensuite dans son rejet de l'instrumentalisation. Obstacle à la simple étendue physique, obstacle à l'instrumentalisation, obstacle au bel agencement froid et stéréotypé.

Avec Bacon, le corps possède un territoire qui ne se réduit pas à une occupation spatiale, imaginaire ou non. Il est plutôt un territoire d'expressions qui lui permet d'exister au-delà de l'étendue avec ses effets de surface. Cet effet de surface est ce qui contraint le corps à rester corps comme matière et support. Cet effet de surface contraint également le corps à des postures de corps n'offrant aucune résistance à l'étendue. Pour éviter de tomber dans le piège de la posture, Bacon va chercher dans l'inertie de l'amas la force de l'*espace incirconscrit*.

Dans un petit poème en prose : « Entre ciel et terre », H. Michaux propose, sur le registre de la langue, la même résistance. Pourquoi lire le corps comme quelque chose dans l'espace – un objet – ou quelque chose de l'espace – un attribut –, alors qu'il est bien plus riche d'aller chercher son espace incirconscrit – ses pliures –, un espace de la distance critique, une distance sans

espacement, une sorte d'ondulation dont le mouvement est sans déplacement. « Quand je ne souffre pas, me trouvant entre deux périodes de souffrance, je vis comme si je ne vivais pas. Loin d'être un individu chargé d'os, de muscles, de chair, d'organes, de mémoire, de desseins, je me croirais volontiers, tant mon sentiment de vie est faible et indéterminé, un unicellulaire microscopique, pendu à un fil et voguant à la dérive entre ciel et terre, dans un espace incirconscrit, poussé par des vents, et encore, pas nettement.[1] » Entrevoir un espace incirconscrit, c'est aussi combattre la localisation. D'ailleurs, ce n'est pas le corps que Bacon cherche à représenter mais la manière dont il donne à l'espace sa propre échelle. C'est par ce biais que Bacon peut, tout en luttant contre l'organisation du corps, triturer la viande dans ses amas comme H. Michaux le fait dans ses poèmes mais aussi dans ses dessins. « J'aimerai aussi peindre l'homme en dehors de lui, peindre son espace. Le meilleur de lui est hors de lui, pourquoi ne serait-il pas picturalement communicable »[2] : H. Michaux se pose ainsi la question du combat que mènent le peintre et le poète contre l'espace. La peinture est un état de guerre permanent contre ce réel et l'espace qu'il impose. Le meilleur est hors de l'homme comme pour dire que si l'homme demeure à l'intérieur, il reste prisonnier d'un espace de la localisation qui l'enserre.

L'espace incirconscrit, lui, est tout autre. Il ne donne pas l'impression d'être absolu et immobile, mais plutôt incertain et critique. *Incertain*, cet espace incirconscrit l'est au sens où il se recompose à l'infini. Il se fait en se faisant en fonction des événements et faits qui surviennent, un espace finalement à l'image du *Livre des sables* de J.-L. Borges qui ne se lit pas comme un livre mais comme un tableau, c'est-à-dire sans parcours imposé, de

1. H. Michaux, *Œuvres complètes*. tome I. La vie dans les plis, Paris, Gallimard, 2001, p. 194.
2. H. Michaux, *Œuvres complètes*. tome I. Passages, *op. cit.*, p. 326.

manière presque simultanée, un livre pour lutter contre la tyrannie de l'analogie qui fait qu'une pipe est une pipe, qu'elle soit peinte ou que l'on fume avec. *Critique*, cet espace l'est encore plus puisqu'il impose une distance intérieure qui interdit toute forme d'espace autre que le sien. Impossible de s'orienter sur un territoire avec des cartes si particulières qu'elles ne sont ni des copies serviles de ce qu'elles représentent, ni l'illustration d'une échelle. La cartographie de cet espace incirconscrit est transformable à l'infini. En perpétuel mouvement, cet espace se mue, et de ses mutations la réalité s'inspire.

En fait, l'espace incirconscrit du corps fait de l'intérieur l'extérieur, au sens où la façade extérieure de la peau devient la limite intérieure de la viande. Cet espace incirconscrit n'a pas de sortie ou d'entrée de soi ou hors de soi. Il échappe à la petite géométrie des dualités : dedans – dehors ou immanence – transcendance : « L'espace, mais vous ne pouvez concevoir cet horrible en dedans-en dehors qu'est le vrai espace.[1] » C'est l'occasion pour H. Michaux de montrer que l'espace nous emprisonne quand le corps n'est plus la mesure et l'échelle de ce qui nous environne : « Qui ne voit que, nous aussi, nous ne pouvons trouver l'espace qu'à la condition d'abandonner le nôtre, notre perspective de carcan ?[2] » Notre corps, pour être corps, ne doit pas habiter un espace, mais le moduler, et en le modulant lui imposer des ondulations, charnelles avec Bacon ou langagières avec Michaux.

La perception de cet espace si particulier que Bacon recompose dans ses toiles vient en partie de la fascination que la peinture d'H. Michaux a exercée sur lui. H. Michaux peint l'espace qu'il écrit. Il peint dans ses aquarelles et ses dessins une matière tentant d'échapper à l'espace circonscrit par le cadre. Il peint ce

1. H. Michaux, *Œuvres complètes*. tome II. Face aux verrous, *op. cit.*, p. 525.
2. H. Michaux, *Œuvres complètes*. tome II. Passages, *op. cit.*, p. 311.

que ses vers tentent de nous faire saisir, le caractère improbable et incertain de la phrase qui comprend vite qu'elle ne peut rien sans la matière que les choses lui livrent. Il y a ainsi chez Bacon comme chez H. Michaux la même volonté de présenter un espace en train de se fabriquer devant les yeux du spectateur. C'est sans doute ce qui le déroute, déroute que la technique de l'aplat renforce.

En peignant par aplat, Bacon efface les effets de perspectives artificielles et met son spectateur devant la brutalité de la matière. Pas de nuance dans les tonalités, pas de glissement d'un motif à l'autre, pas de sérénité et de douceur dans les tracés, mais des blocs de couleurs qui, comme des blocs de vie, s'affrontent les uns aux autres dans une revendication territoriale dont leur vie dépend. Mais l'aplat a aussi un autre avantage ; il contraint l'espace à supporter la délimitation qu'impose le peintre. L'aplat de couleur n'est pas contenu dans un espace défini par les aplats eux-mêmes contraints par le cadre de la toile. Il est plutôt ce qui pousse de l'intérieur les limites du cadre. Cette croissance de l'intérieur devient excroissance de l'amas de viande, excroissance qui dérange parce qu'elle nie la répartition proportionnée du corps et annule tout effet de perspective. Cette négation gêne puisqu'elle remet en cause l'architecture ordinaire du corps humain, mais c'est le seul moyen que Bacon a trouvé pour redonner un peu de vie à la figure.

༼༽

V – Modulations de corps : seule la figure demeure

*L*A FIGURATION JOUE à un jeu dangereux. Donnant des ordres au corps par ses postures prédéfinies, elle le rend passif en le contraignant à des mouvements imposés. En figeant le corps, elle gomme son intériorité et finit par la nier. Mais pour éviter le monstre froid de la figuration, Bacon n'a pas d'autres solutions que de s'attaquer aux catégories picturales de l'abstraction et de la figuration.

La critique de l'abstraction, comme nous l'avons vu, est sans doute celle qui pose le moins de difficulté car son échec est criant puisqu'à trop vouloir peindre l'au-delà de l'objet, le courant abstrait ne peint ni la forme de l'objet, ni l'objet lui-même. Contre la figuration, la critique est plus complexe car elle implique une remise en cause de la question de la représentation. Comment la peinture peut-elle se libérer de l'objet malgré les contraintes de représentation que les objets imposent ?

La peinture pour Bacon ne peut être une simple illustration de la réalité, ni même le recto ou le verso du réel. Elle doit se

confronter à lui en vue de l'interpréter, et pour y arriver, Bacon reprend la nuance proposée par L. de Vinci dans ses *Carnets*[1] entre figure et figuration : la figure comme expression première, la figuration comme représentation seconde.

À l'image d'A. Artaud criant qu'il est un insurgé du corps[2], Bacon s'insurge contre la représentation en peinture en affirmant qu'elle n'est pas une mise en image, mais une mise en tension. Et G. Deleuze de reconnaître, qu'à la différence d'autres figures picturales, celles de Bacon possèdent l'immense privilège de nous entraîner vers des lieux sans narration, des lieux qui ne racontent rien, des lieux exempts de toute subjectivation[3]. Ces lieux sans narration prennent vie dans ces amas de viande. Ces tas sont sans narration au sens où ils s'attachent à l'essentiel et cherchent dans la forme à peindre la vie sans ses effets.

Bacon travaille l'objet à peindre jusqu'à ce qu'il efface tout effet de surface. En libérant l'objet, il libère du même coup la figure des contraintes du récit. S'éloigner de la représentation[4] pour rendre la figure plus autonome devient chez lui un leitmotiv afin d'éviter le piège de la figuration. C'est en ce sens que Bacon refuse le récit[5]. Le récit est une transcription anecdotique de la nature réelle de l'objet. Il correspond au moment où le corps est dessiné à l'avance, avant même qu'il n'existe. C'est pourquoi M. Leiris parle de tension, tension entre le désir de figurer quelque chose, autrement dit ne pas être abstrait, et la volonté de refuser toute illustration. Par cette tension, Bacon touche le spectateur et lui glisse à l'oreille que l'art abstrait qu'il condamnait

1. L. de Vinci, *Les Carnets de Léonard de Vinci*, tome II, Paris, Gallimard, 1989, chap. XXIX, Les préceptes du peintre.
2. A. Artaud, *Œuvres complètes*. Suppôts et supplications, Paris, Gallimard, 1978, t. 14, p. 84.
3. G. Deleuze, *Francis Bacon*, Paris, Éd. de la Différence, 1981, p. 10.
4. F. Bacon, *L'Art de l'impossible*. Entretiens avec David Sylvester, Genève, Skira, 1995, p. 41.
5. F. Bacon, *op. cit.*, p. 334.

manque terriblement de tension[1]. Cette tension s'apparente à la mise en perspective des plis et replis des figures les unes par rapport aux autres. La figure picturale est une perspective d'elle-même que la philosophie explique quand elle parle de puissance d'existence avec Spinoza, de possibles qui s'actualisent avec Leibniz, ou de devenirs avec Deleuze. Finalement pour M. Leiris, Bacon fabrique une image hors de toute représentation pour pouvoir « figurer sans illustrer »[2]. Ce travail de tension, autant sur le tracé de la figure que sur sa matière brute du corps, justifie la disparition de tout effet de surface qui guette la figure.

Peindre une figure sans figuration, ce n'est pas partir à la recherche de la forme absolue et universelle, fausse quête de la peinture abstraite. C'est plutôt tenter de dessiner des expressions jamais vues jusqu'à présent en montrant comment la figure propose un tracé qui se fait en se faisant, au contraire de la figuration qui détoure un contour déjà réalisé. Si la figuration est un effet ou un état, la figure, elle, tente de saisir l'*inflexion* de l'œuvre. La figure exprime, déforme, libère alors que la figuration *ensigne*, enforme, enferme. La figure est une modulation au sens où elle est, en termes spinozistes, une expression de la substance, son principe d'effectuation alors que la figuration se contente d'être une modalité, le simple résultat d'une cause, son mouvement extérieur finalement. Affranchir la figure de toute figuration est le seul moyen que Bacon a trouvé pour échapper à la tyrannie de la représentation que l'analogie impose. C'est sans doute ce qui frustre le visiteur inattentif, un visiteur qui s'attendrait à trouver des repères historiques, des agencements familiers, des histoires connues, ou des corps avec des organes identifiables. De tout cela, Bacon se moque, comme il se refuse à rentrer dans le récit : « Je ne veux pas éviter de raconter une

1. F. Bacon, *op. cit.*, p. 65-66.
2. M. Leiris, *Bacon le hors-la-loi*, Paris, Éd. Fourbis, 1989, p. 13.

histoire, mais je tiens énormément à faire ce dont parlait Valéry : donner la sensation sans que pèse l'ennui de sa transmission. Et dès l'instant qu'une histoire fait son entrée, l'ennui nous vient.[1] » Lutter contre l'ennui pour que vive l'effroi : cela, Bacon l'a réussi au point de perdre quelquefois son spectateur.

On dit souvent de la tension des corps de Bacon qu'elle traduit une instabilité, voire un énervement au sens physiologique du terme. Mais tous ces corps innervés comme pour sortir de leur enveloppe expriment le même agacement à être retenus, et peu importe qu'ils montrent une angoisse, une souffrance, un cri, une hystérie. D'ailleurs, la peinture de Bacon n'est pas symptomatique d'une quelconque névrose, sinon cela reviendrait à calquer une typologie psychiatrique sur une peinture pour la justifier. Dire de V. Van Gogh qu'il souffre de schizophrénie, Bacon d'hystérie, V. Woolf d'anorexie, ou A. Artaud d'aboulie, explique peu de chose de leur peinture ou de leur écriture.[2] Cela fait juste d'un symptôme une cause parmi d'autres à l'origine de leur création. Bacon ne peint pas un corps troublé, comme lui-même ne souffre pas d'un trouble quand il peint un corps dit hystérique. Et sa peinture ne traduit pas une quelconque maladie, comme son hystérie, si hystérie il y a, n'est pas le prisme de sa peinture.

L'hystérie qui est – soit hystérie de conversion lorsque le trouble psychique se traduit dans un symptôme corporel, soit hystérie d'angoisse lorsque l'angoisse se fixe sur un objet extérieur – est, au sens premier, la traduction momentanée d'une angoisse à travers le corps. Mais cela explique-t-il la peinture de Bacon ? Non, si l'on

1. D. Sylvester, *op. cit.*, p. 70.
2. « Lettre du 13 août 1943 au Docteur Ferdière », in *Nouveaux écrits de Rodez*, Paris, Gallimard, L'Imaginaire, 2003, p. 54 : « Pourquoi M. Ferdière ne voulez-vous pas me faire un peu plus de crédit et admettre en votre coeur qu'il y a dans ma vie quelque chose de miraculeux et qui explique mon attitude et mes préoccupations morales beaucoup mieux que toutes les classifications médicales dans lesquelles on peut vouloir les faire entrer. »

fait d'un trouble névrotique la traduction symptomatique d'une œuvre. Oui, si l'on considère que l'hystérie vaut plus par le dispositif dans lequel elle place le peintre que par ses symptômes. En disant que Bacon peint comme un hystérique ou V. Van Gogh comme un schizophrène, on fait *comme si* un symptôme rendait compte d'un acte, *comme si* une pathologie expliquait un comportement, *comme si* l'hystérie expliquait ou justifiait la peinture de Bacon, et *comme si* la classification expliquait à elle seule la déviance. Finalement, on fait comme si la comparaison était une modalité qui se justifiait par elle-même. Ce n'est pas la modalité de la comparaison qui est intéressante, mais la manière dont le *comme si* régule la comparaison pour en faire une échelle de mesure. Et l'hystérie appliquée à Bacon fonctionne à la manière de ce *comme si*.

La comparaison instaure *a priori* un équilibre entre deux choses, quitte ensuite à devenir une grille d'évaluation. Dire d'une chose qu'elle est comme une autre instaure un équilibre entre deux rapports pour finalement mieux les évaluer. E. Kant, dans sa *Critique de la faculté de juger*, analyse les limites du « comme si » quand il devient une modalité de jugement. Dans sa démonstration sur l'universalité du jugement du beau selon la quantité – le beau comme ce qui plaît universellement et sans concept –, E. Kant montre que le jugement de goût selon la quantité ne postule pas l'accord de tous puisque seul un jugement logique peut le faire. Pour être plus précis, il le postule, non pas selon un principe logique, mais parce que l'universalité du jugement de goût fonctionne sur le mode du *comme si* dont la singularité est d'être en même temps universel et subjectif. C'est d'ailleurs ce *comme si* qui rend possible l'absence totale de références esthétiques dans la *Critique de la faculté de juger*, hormis une brève référence au Mont Blanc. Dans le § 8 de la *Critique de la faculté de juger*, il explique que « l'accord universel n'est qu'une idée », proposition que Nietzsche

refusera d'ailleurs d'admettre. Pour E. Kant, la perception esthétique est de l'ordre du jugement et non de l'émotion. Et c'est la raison pour laquelle il nous invite à appréhender le beau selon une sensibilité profonde détachée des caprices du goût. Le fameux désintérêt proposé par E. Kant – est beau ce qui plaît sans intérêt – signifie seulement que l'on ne s'intéresse à rien d'autre qu'à l'œuvre, qu'à l'effet de plaisir que produit sur la subjectivité de chacun l'œuvre d'art. E. Kant fait seulement *comme si* ce jugement était de nature logique, et *comme si* l'adhésion était un cas particulier de la règle. En réalité, on se trouve en face d'une universalité fondée subjectivement, universalité d'une espèce singulière reposant sur le postulat d'un accord universel que l'on valide avec un *comme si*.

L'hystérie n'est pas une modalité de la peinture de Bacon. Seules des correspondances peuvent être établies entre les symptômes psychiatriques de l'hystérie et les expressions picturales de Bacon, sans que l'on conclue trop vite qu'il est lui-même hystérique, ou que l'hystérie explique quoi que ce soit de sa peinture. Et peu importe que ce soit Bacon ou ses corps qui soient ou non hystériques. En réalité, l'hystérie est intéressante par ce qu'elle montre du corps en modulation. Le trouble, si trouble il y a, dans lequel se trouve le corps ne représente rien d'autre que ce qui fait sa singularité. Ce corps-là ne médiatise rien, il ne porte rien sur lui, il n'est même pas un support. Ce corps est un tracé dont la matière, la viande, est une *effectuation*. Cette effectuation anime la matière et devient son principe actif qui lui permet de faire disparaître les effets de surface. Et c'est lorsque cette effectuation disparaît que le corps n'est plus corps mais support. Le corps est un mode de l'étendue dont l'hystérie propose une modulation parmi d'autres, modulation qui fait écho à la façon dont Bacon peint ses corps. D'ailleurs, chez lui, le corps n'est pas le support de l'hystérie au sens où il la supporterait comme une pathologie. Il est plutôt le

mode par lequel la modulation hystérique trouve une expression pour voir le jour, ce que l'on peut appeler un tracé de corps, l'instant d'une transformation. Les corps de Bacon bougent, non pas parce qu'ils sont animés par une force extérieure, mais parce que l'hystérie est une modulation qui permet l'effectuation du corps. Le corps *s'effectue* dans l'hystérie non pas au sens où c'est elle qui est le principe moteur du corps, mais au sens où elle instaure une tension qui met le corps en branle. C'est aussi ce qui permet de mieux comprendre la tension qui règne dans ses peintures. Le corps – et sa puissance d'existence vient de là – est toutes les modulations possibles. Et c'est dans cette profusion qu'il puise la tension si singulière qui l'anime, une tension qui recentre en un seul instant les mille contractions que le corps éprouve et dont il ne peut se détacher.

Mais pour mieux saisir la manière dont l'hystérie construit le corps pour Bacon, il faut se rappeler que la matière pour le peintre est plus ondulatoire que corpusculaire. Le corps n'est pas pris dans un morceau d'espace avec des qualités isotopiques : des qualités identiques quel que soit le lieu. Si le corps ordinaire est effectivement un morceau d'espace aux dimensions précises, sorte de lieu-dit d'un espace objectif, le corps-mouvement de Bacon, lui, se recompose sans cesse autour de ses mutations. C'est un mouvement en devenir dont les tensions permanentes sont l'échelle du territoire qu'il recompose à chaque mouvement. C'est aussi pour cela que ces corps ne circonscrivent aucune étendue. Ils ne se meuvent pas dans l'espace ; ils définissent plutôt l'espace incirconscrit évoqué plus haut dans lequel le corps n'est ni un corps agencé autour d'une organisation externe, ni un corps avec des organes éparpillés qui ne peuvent se raccrocher à quelque chose comme c'est le cas avec le corps schizophrène[1].

1. La schizophrénie se présente dans la perspective lacanienne comme un corps qui n'existe que comme une partie de la mère, au sens où ce corps schizophrène n'a pas les moyens

La schizophrénie appréhende le corps comme l'éclatement d'une unité déjà composée alors que le refus du contour chez Bacon construit les transformations d'un corps à la recherche d'une incorporation – la matière brute – tout en refusant une corporalité – un corps unifié. Ce refus des contours prend la forme d'une lutte contre l'agencement pour mettre au jour la matière dans tous ses états, surtout l'état d'un corps plus transformable que transformé. Ce corps n'est pas marqué extérieurement par des qualités comme la grosseur ou la minceur. C'est comme cela qu'il se libère de l'espace extérieur. Et pour échapper aux contraintes spatiales que les qualités imposent au corps, Bacon va utiliser le dispositif du triptyque avec ses propres repères et échelles. Le triptyque permet ainsi de traduire de manière plus explicite le mouvement singulier de l'effectuation.

Habituellement, le triptyque, dans un espace ordinaire, dispose trois corps dans trois postures différentes. Dans ceux de Bacon, le corps n'ayant pas de postures et n'occupant pas de territoire, doit se battre violemment contre lui-même. De cette lutte, il sort comme abîmé et épuisé à la recherche d'une ossature nouvelle. Et cette violence continuelle devient même un principe de peinture pour lui : « Oui, c'est cela, la violence qui ouvre sur quelque chose, c'est rare, mais c'est ce qui peut parfois se produire en art ; des images font alors éclater l'ancien cadre et rien alors n'est plus comme avant.[1] » Par cette violence, ses tableaux posent la question de la manière dont le corps vit, traduit et expose son *inoccupation territoriale*. Comment un corps sans bouche, bras ou pied, interpelle-t-il les corps ordinaires comme pour dire que seul l'éclatement d'une forme purgée de toute unité

de construire lui-même un rapport autonome au monde. Il s'intègre dans un corps à la fois *étranger* – il en est sorti – et *familier* – il en vient.
1. C. Domino, *Bacon monstre de peinture*, Paris, Gallimard, 1996, p. 101.

définit un territoire, non plus occupé mais occupant ? Un corps sans bouche qui parlerait, un corps sans pied qui marcherait, un corps sans yeux qui verrait… un corps dont le territoire n'existerait pas par les objets qui l'occupent, mais qui donnerait sens aux objets autour de lui.

Les corps de Bacon refusent toutes dispositions préconstruites avec ses repérages rassurants. Ses corps, apparemment flasques et sans organes identifiables réellement, expriment les mêmes gesticulations qui traduisent la tension extrême d'un corps appréhendant son tracé. D'ailleurs, le visiteur de Bacon perçoit mal ces figures de corps désorganisés. N'occupant aucun territoire, ses corps sont instables parce que l'espace leur est étranger. Ces corps sans enveloppe n'obéissent pas à la même logique que les corps ordinaires, et il ne sert à rien de remplir d'objets cet espace commun à tous. Il ne s'agit pas de proposer à l'observateur des repères extérieurs comme pour le rassurer, mais plutôt de réfléchir sur ce que pourraient être des objets peints qui tenteraient d'exister hors de tout espace objectif et neutre. Bacon se propose en fait de représenter un territoire sans cadre extérieur, comme il tente de dessiner un objet qui prend forme par le territoire qu'il appréhende. Il en est de même avec les corps. Petite révolution copernicienne, en réalité, qui fait du territoire un sujet qui se passe d'objets quand ils ne sont que des artifices de représentation. Ce sujet terriblement vivant fait exister occasionnellement les objets, et c'est le rôle que Bacon assigne au territoire. Le corps en tension n'est plus un simple objet dans une étendue, mais une mesure territoriale qui fait sortir le territoire de ses attributs habituels comme la masse, le poids, le volume, la profondeur… En ce sens, le triptyque va lui servir parce qu'il propose une autre manière de percevoir l'espace.

Ces corps en tension peints par Bacon sont presque sans espace. Ces corps ni transformés, ni déformés ne supportent pas

les modifications de coordonnées. Cette inoccupation territoriale se retrouve dans ces lignes courbes et transversales fréquentes dans ses triptyques. Elles sont comme les fils des funambules sur lesquels les personnages, en déséquilibre permanent, risquent leur état de viande. Ces lignes, comme des fils tendus dans l'espace, sont aussi les témoignages pour Bacon de la difficulté à se déplacer sur une étendue dont les mesures sont communes à tous, un espace dont on n'est pas le véritable propriétaire. Mais ces corps, ne sont malhabiles que d'apparence. Ils dansent avec légèreté parce qu'ils possèdent l'espace qu'ils créent. Comme le danseur aux pieds légers du Zarathoustra de Nietzsche qui réalise que « ne s'attrape au vol le vol », ils sont légers et heureux de montrer leur libération à l'égard de la pesanteur extérieure. C'est pourquoi les triptyques de Bacon ne sont ni linéaires, ni chronologiques. Ils ne séparent jamais les instants picturaux représentés.

Habituellement, les triptyques agencent une gauche, un centre et une droite, en imposant un ordre de la compréhension déterminé par leur propre découpage. Ceux de Bacon, par contre, disposent de morceaux d'espace qui luttent les uns contre les autres comme pour traduire cette indétermination spatiale – le triptyque s'avançant vers le spectateur par trois côtés en même temps, ne laissant aucune place à l'entrée principale. Se dégage néanmoins de ce tracé un corps replié sur lui-même avec des panneaux accouchant d'une viande refusant de placer au bon endroit une tête, un pied, une jambe, un bras. Ces pièces éclatées d'un puzzle semblent ne jamais avoir eu de dessin d'origine comme pour revendiquer une indétermination territoriale, espèce d'extra-territorialité des contours qui refusent toute posture.

Le triptyque est aussi un lieu de conflit dans lequel aucun des panneaux ne trouve son compte. Ni autonomes, ni dépendants, ils se livrent un combat dans lequel chacun essaie d'être le

référent territorial de l'autre. Cette violence a néanmoins un avantage : elle expulse toute espèce d'harmonie. Le triptyque n'obéit pas au bel agencement de ces panneaux qui se font écho pour raconter une histoire. S'il y a bien trois moments, avec trois corps, combien reste-t-il de contours de figure ?

Dans ces triptyques, on retrouve trois séquences aux postures larvaires comme pour dire qu'il ne faut pas regarder un corps selon les positions qu'il prend au risque de se perdre dans des agencements prédéfinis : un corps assis, ou un corps débout par exemple. Les toiles de Bacon tentent plutôt de sortir du cadre pour affirmer leur perte de surface. Cela donne cette impression de corps avachis et difformes. Mais les corps de Bacon ne sont pas pesants et flasques parce que leurs contours sont disproportionnés. Ils sont plutôt sans proportion et sans maturité, résultat de leur lutte pour sortir d'une enveloppe qui n'a jamais été la leur.

En sortant de l'espace, le corps nie sa surface et accouche d'une nouvelle figure pour en finir avec la spatialité. C'est aussi pour cela que ses contours sont approximatifs, voire facultatifs. Ces corps maladroits posent, par leur inoccupation territoriale, la question de la limite, question complexe que M. Heidegger envisage comme le moment à partir duquel la chose commence à être, « ce grâce à quoi et en quoi quelque chose a origine et est »[1]. La limite, à la différence de la borne qui marque la terminaison, ne fait pas cesser la chose mais offre une présence et une ouverture. En fait, la limite ne limite rien ; elle espace plutôt les corps les uns par rapport aux autres. M. Heidegger note d'ailleurs que la limite ne tient pas à distance, elle fait seulement respecter la figure[2] et, à ce titre, elle impose une présence, au sens où elle donne une

1. M. Heidegger, « Comment se détermine la phusis », in *Questions II*, Paris, Gallimard, 1990, p. 529.
2. M. Heidegger, *Le Principe de raison*, Paris, Gallimard, 1992, p. 168.

raison d'être à la chose. Cela se retrouve dans la peinture de Bacon pour qui la limite du corps est le seul moyen de dissoudre l'espace.

Ce travail de dissolution de l'espace que Bacon entreprend et qui donne l'impression que ses corps sont fatigués et usés rappelle la dissolution du temps chez S. Beckett. Godot, dans *En attendant Godot*, dissout le temps pour se l'approprier. Et Bacon, comme S. Beckett, nous met dans cet état de fatigue parce qu'il nous oblige à supporter le corps dans sa totalité. Tous les deux sont en fin de compte des épuiseurs de matière. Dans son essai sur S. Beckett, *L'Épuisé*[1], G. Deleuze montre que « l'épuisé c'est plus que le fatigué ». « L'épuisé épuise tout le possible » : la figure de l'épuisement se rapporte en fait aux possibilités d'existence de l'individu. G. Deleuze reprend ici le vieux thème de la fabrication poétique, à partir de l'écriture de S. Beckett, en montrant combien les mots sont menteurs et nous épuisent[2]. Il convient donc de les épuiser jusqu'à ce qu'ils se taisent. Mais, l'épuisement ne s'arrête pas à la forme artificielle de la fatigue. L'épuiseur, plus que l'épuisé, lutte contre la fatigue pour mettre un terme aux contours des objets ou des mots afin de saisir le caractère primordial des choses. L'épuiseur s'allège, non pour remonter à la surface, mais pour mieux mettre à nu une profondeur libérée des détails anecdotiques.

Les corps de S. Beckett comme ceux de Bacon ne tombent pas ; ils sont en pleine ascension. En réalité, le dramaturge irlandais n'est aucunement épuisé par les vicissitudes de la vie. C'est lui au contraire qui épuise son lecteur jusqu'à lui imposer une durée qui ne serait pas une modalité du temps, mais ce qui le modulerait selon ses singularités. Godot n'attend rien dans la

1. G. Deleuze, *L'Épuisé*, in S. Beckett, *Quad*, Paris, Éd. de Minuit, 1992.
2. G. Deleuze, in *op. cit.*, p. 81.

mesure où il s'impose lui-même comme la mesure de l'attente, tout comme Bacon n'occupe pas un espace avec ses corps puisque ce sont ses amas de viande qui, en disloquant les contours, imposent à l'espace leurs propres catégories. Cet épuisement signe ainsi l'acte de réappropriation de l'espace avec Bacon, et du temps avec S. Beckett. Dans les deux cas, il est la marque d'une libération à l'égard des contraintes de la surface. En réalité, cet épuisement nous tire vers le haut, et en nous tirant vers le haut, il met au jour un corps imprécis et immature comme s'il était apprêté dans des habits trop grands pour lui.

Les tracés de Bacon sont laborieux parce qu'ils sont en train de se faire. Ils rappellent étrangement la formule de G. Braque : « Je ne peins pas les choses, mais l'espace entre les choses »[1], au sens où pour lui la peinture délimite l'espace plus qu'elle ne l'occupe. Peindre l'espace entre les choses, c'est donner assez de force aux corps pour qu'ils accouchent de lieux incertains. C'est à ce titre que le triptyque est intéressant puisqu'il propose, plus que trois panneaux, des espaces entre les panneaux. Dans cet espace entre les choses, les corps vont pouvoir se déplacer au prix d'efforts immenses pour s'extirper d'une pesanteur qui leur est étrangère. De cet effort, naît une forme écrasée par le poids de l'organisation des éléments naturels, et, une fois la question de l'organisation évacuée, ce corps n'a pas d'autres solutions que de laisser apparaître son propre amas.

Le corps est corps immédiatement, au sens où il s'affranchit de l'organisation que l'espace veut lui imposer. Le triptyque laisse au peintre le temps de peindre un corps qui devient lentement viande, et ceci d'autant plus lentement que les panneaux sont sans passage de l'un à l'autre. Ils ne se franchissent pas comme

1. H. Damish, *Théorie du nuage*, Paris, Seuil, 1972, p. 154.

pour dire que le corps risque à chaque fois sa figure. Le corps est cet amas qui peine à assembler pieds, mains, bras, tête et jambes tout simplement parce qu'il refuse l'assemblage et son organisation. Et le résultat est d'autant plus fort que l'inertie environnante est oppressante. Peu importe d'ailleurs que le corps soit sans bouche, bras ou jambes. Pour Bacon, ces morceaux se retrouvent occasionnellement dans un amas de corps qui devient figure dans le meilleur des cas et figuration quand le tableau est un échec et que l'organisation l'emporte.

Cet amas de Bacon a une autre singularité : il est dans l'absence. « Je dis : une fleur… l'absente de tous bouquets[1] » comme je dis que l'amas est absent de toute surface. L'espace ne délimite pas le corps, mais le corps inaugure l'espace. À la manière de S. Mallarmé qui pose la question de la valeur d'une signification qui se limiterait à la définition du mot – la définition de la fleur est sans bouquet alors que la fleur, elle, est de toutes les odeurs –, les triptyques de Bacon cassent les repères habituels. Ils donnent le vertige, pas seulement parce qu'avoir le vertige c'est perdre ses repères, mais surtout parce que le vertige permet d'avoir les pieds légers, de ceux qui font danser Zarathoustra sur son propre rythme. Danser, chanter, rire… autre triptyque pour les esprits légers : « Qui une fois veut apprendre à voler, il faut que d'abord il apprenne à se tenir debout et à marcher et à courir et à sauter et à grimper et à danser, – ne s'attrape au vol le vol ! »[2] Mais le vertige ne supporte aucune oisiveté ; il triture l'espace pour permettre au danseur, devenu léger, de vaincre les distances qu'impose l'étendue. De ces rires, danses et chants, seuls ceux qui nous donnent le vertige sont des actes de création.

1. S. Mallarmé. *Œuvres complètes*. Variations sur un sujet. Crise de vers, Paris, Gallimard, coll. « La Pléiade », 1979, p. 368.
2. F. Nietzsche, *Ainsi parlait Zarathoustra*. De l'esprit de pesanteur, Paris, Gallimard, 1971, p. 216.

En pénétrant les toiles de Bacon, c'est la sensation que l'on éprouve : être un corps qui, par ses vertiges, se libère des dimensions de l'espace. Mais qu'arrive-t-il alors aux corps qui ne supportent pas le voyage ? Rien, sinon qu'ils restent à la périphérie de l'épuisement chez S. Beckett, de l'avachissement pour Bacon et de la peste pour A. Artaud.

	Mouvement vertical	Mouvement horizontal	Mouvement en profondeur
Bacon	L'avachi	Le triptyque	L'amas de viande
Beckett	L'épuisé	Le mot-valise	La porosité du mot
Artaud	Le pestiféré	La boule à cri	Le corps sans organe

Les mouvements dont il est question ici ne sont pas des dimensions de l'espace mais plutôt les attitudes du sujet. Le mouvement vertical ne décrit pas l'état d'un corps, mais l'effort que fait l'individu pour expulser les effets de surface. C'est un processus en devenir plus qu'une position. Il traduit aussi l'accouchement d'un corps qui met au monde des allures épuisées, avachies ou pestiférées. C'est le mouvement le plus proche de l'occupation spatiale, même si sa nature est de la combattre.

Si le mouvement vertical se manifeste pleinement dans une lutte contre les agencements spatiaux ordinaires (se tenir droit par exemple), le mouvement horizontal s'exprime, lui, dans l'intériorisation de ce combat. Les mots-valises de Beckett ou de

L. Carroll[1], les logorrhées de la boule à cri d'A. Artaud, ou les triptyques de Bacon sont des retranscriptions de cet acharnement à lutter contre des repères fixes. Pour le mouvement en profondeur, le problème est différent puisqu'il est censé mettre à la lumière un résultat momentané qui reprend le travail pictural de Bacon sur le corps sans surface – un corps luttant, comme nous l'avons vu, contre la traduction figurative de la figure –, le travail poétique de S. Beckett par la porosité – le processus par lequel les personnages de S. Beckett se rendent maîtres de ce qu'ils absorbent –, et le travail écholalique ou logorrhéique d'A. Artaud – le cri d'un corps qui se réjouit à l'idée de pouvoir exister sans s(c)es organes.

Ce territoire de corps que le triptyque propose appelle une autre mesure, celle du *Rien de trop* de la tradition grecque. Rien de trop, formule attribuée aux Sept Sages que l'on trouve gravée à l'entrée du temple de Delphes avec le « Connais-toi toi-même », signifie d'abord le refus du trop quand il est mesuré par le peu. Le *rien de trop* est un principe d'affirmation au même titre que la *vertu qui donne* de la Volonté de puissance de Nietzsche. La véritable mesure proposée au corps est comme pour le rien de trop, celle qui préfère le tout au trop, l'affirmation à la résignation, le corps aux organes, la figure à la figuration, le devenir multiple à la surface, l'amas au contour. Que peut-il alors advenir d'une mesure ? Pas grand-chose, finalement, car l'expérience montre, autant avec le corps qu'avec le mot, que la mesure impose, par son bor-

1. On retrouve tout au long des œuvres de S. Beckett comme de celles de Lewis Carroll des mots-valises comme *désespécé* dans *Comment c'est* (p. 153) : « Le voyage que j'ai fait dans le noir la boue en ligne droite le sac au cou jamais *désespécé* tout à fait et j'ai fait ce voyage ». Combinaison de plusieurs mots comme désespéré, dépossédé, dépecé…, *désespécé* signifie, mais la signification importe peu puisque le mot-valise lutte contre les effets de surface des mots, la perte d'humanité mais aussi le doute à l'égard de l'humanité de l'homme. Le mot-valise condamne en fin de compte la stabilité sémantique.

nage, un lieu fixe et défini une fois pour toutes. Appliqué au corps, cela devient le contour ; appliqué au mot cela renvoie à la signification. Dans le contour, le corps gagne une apparence mais il perd sa liberté de mouvement ; dans la signification, le mot gagne une occasion de signification mais perd en partie sa multiplicité. Peut-être que le refus du cadre que Bacon annonce avec ses triptyques est une solution pour redonner au corps sa figure.

Plus que trois cadres, le triptyque propose un encadrement qui se distend. Il n'y a plus de surface à peindre délimitée par le cadre pour reprendre la formule d'Alberti[1], mais une sorte de trou noir dont le territoire délimité par le cadre donne à l'espace du dehors sa raison d'être. C'est pour cela que le territoire du tableau chez Bacon n'est pas comme une fenêtre portative ouverte sur le monde pour mieux le copier. Les corps de Bacon ne peuvent occuper de place ne tenant pas en place eux-mêmes. En fait, dans ses peintures, l'au-delà du cadre est plutôt en dedans de l'espace clos de la toile, comme pour dire que le peintre ne sait pas ce qu'il va trouver dans le mouvement de sa peinture. Il se heurte à l'inconnu dans lequel l'objet à peindre ou le mot à écrire le plonge. F. Ponge écrit dans *Le Grand Recueil* que la nuit du logos est le moment « où se confond la chose avec leur formulation »[2]. Il en est de même avec la peinture, le moment où elle se fond à ce qu'elle représente. Confondre la chose avec ses formulations, cela ne veut pas dire que la formulation décalque la chose, mais plutôt que leur confrontation a en elle une part d'accident. L'accident montre ainsi qu'il n'y a pas de frontière définie entre le

1. Alberti, *De la peinture*, chap. XIX, livre I, § 19, Paris, Macula Dédale, 1992, p. 115 : « Je parlerai donc, en omettant toute autre chose, de ce que je fais lorsque je peins. Je trace d'abord sur la surface à peindre un quadrilatère de la grandeur que je veux, fait d'angles droits, et qui est pour moi une fenêtre ouverte par laquelle (*quod quidem mihi pro aperta fineſtra*) on puisse regarder l'histoire, et là je détermine la taille que je veux donner aux hommes dans ma peinture. »
2. F. Ponge, *Le Grand Recueil II,* Méthodes, Paris, Gallimard, 1961, p. 198.

dedans et le dehors, l'objet à peindre et sa représentation, la chose et sa signification, mais plutôt une obligation à prendre parti entre les choses.

Le parti pris ici revient à prendre à partie autant le mot pour qu'il force la réalité, que la réalité elle-même pour qu'elle se préserve de la signification que le mot veut lui imposer. Il persiste une sorte d'imprévu dans ce parti pris parce que ni le poète, ni le peintre ne connaissent à l'avance le résultat de ce qu'il y a à écrire ou à peindre. En fin de compte, le parti pris de F. Ponge permet, non pas de donner une forme extérieure à la réalité soit par le mot poétique, soit par la forme picturale, mais de mettre en mouvement de manière accidentelle ce que les mots et les formes ont à dire ou à peindre. C'est là peut-être la finesse de l'accident quand il est davantage ce qui est à l'origine de ce qui survient, que le résultat de ce qui arrive de manière imprévue.

❦

VI – L'accident est essentiel

*I*L Y A DEUX GRANDES perspectives qui planent au-dessus du travail de Bacon, deux perspectives qui finissent par ne plus faire qu'une : la place de l'accident et le refus de la plastique grecque. Ces deux points se rejoignent au sens où l'un condamne l'autre : l'accident condamne le grec autant que le grec refuse l'accident.

La formule de Bacon : « Mes tableaux sont venus comme par accident »[1] prend la forme d'un avertissement. Peintre accidentel, Bacon l'est-il au sens de Mathieu ou de Pollock, qui accentuent la distance entre le pinceau et la toile comme pour dire que le peintre importe de moins en moins dans l'acte de création, ou l'est-il au sens où le peintre n'est que le porteur d'un acte de création qui lui échappe en partie, comme l'écrivain serait le rédacteur d'un texte déjà écrit mais non encore rédigé ? Est-ce que les toiles de Bacon traduisent l'imprévisibilité d'un corps qui se

1. F. Bacon, *L'Art de l'impossible.* Entretiens avec David Sylvester, Genève, Skira, réédition 2005, p. 19.

fait en se faisant, d'un corps en cours de tracé, d'un amas de corps en plein processus lorsqu'il peint ?

L'accident est une notion récurrente dans la peinture contemporaine. Il y a ceux qui en font un artifice pictural, condamnation que Bacon adresse à la peinture de Pollock qu'il trouve bien inférieure à celle de H. Michaux, et il y a ceux qui comprennent que l'acte de création n'appartient pas entièrement au peintre. C'est ce que Bacon explique dans ses entretiens quand il analyse sa pratique picturale : « … J'efface avec n'importe quoi… pour essayer de briser l'articulation délibérée de l'image, si bien que cette image va croître pour ainsi dire spontanément, à l'intérieur de sa propre structure et non pas de la mienne.[1] » Mais si le hasard et l'accident participent de l'œuvre d'art, ils n'en sont pas à l'origine. Ce ne sont que des points de rencontre avec l'œuvre et non des points de départ. Et on ne peut en faire chez Bacon une expression de l'œuvre d'art.

Chez lui, l'accident n'est pas un artifice artistique comme la performance ou l'installation le sont pour certains praticiens contemporains. Il n'est même pas une modalité du travail artistique. Il est plutôt ce qui donne une impulsion : « Une image d'autant plus inévitable qu'elle se produit par accident ? L'inévitabilité d'une image… avec l'écume de l'inconscient enroulée autour, ce qui fait sa fraîcheur.[2] » N. de Staël exprime d'ailleurs le même sentiment : « Je crois à l'accident, je ne peux avancer que d'accident en accident. Dès que je sens une logique, cela m'énerve et je vais naturellement à l'illogisme […] Je crois au hasard exactement comme je vois au hasard, avec une obstination constante, c'est même cela qui fait que lorsque je vois, je vois comme personne

1. F. Bacon, *L'Art de l'impossible.* Entretiens avec David Sylvester, Genève, Skira, réédition 2005, p. 155.
2. *Ibid.*, p. 233.

d'autre.[1] » Cette lecture de l'accident et du hasard est quasiment une obsession chez ces deux peintres. Le hasard et l'accident sont vertigineux à condition qu'ils ne soient ni chaotiques, ni divins : « Il y a une différence entre le fait de demander à Dieu de vous aider et d'essayer de tout faire faire par je ne sais qui.[2] » N. de Staël pense sans doute à ces peintres qui laissent faire leurs toiles par le hasard. S'il n'y a pas la même présence religieuse chez Bacon, tous les deux voient dans l'accident le signe d'une perfection inconsciente alors que les toiles « vivent d'imperfection consciente »[3]. Mais que l'on ne se méprenne pas. L'inconscient est à prendre au sens large. C'est juste le signe d'un esprit qui ne contrôle pas tout, et il serait exagéré de plaquer sur leur peinture le poids idéologique de la tradition psychanalytique comme ont pu le faire les surréalistes. Le « ma raison sert de filtre »[4] de N. de Staël est clair. Cela se retrouve aussi dans les critiques que Bacon adresse à ce mouvement. La perfection de l'instinct sert juste à montrer que le peintre n'est pas à l'origine de tout, non seulement parce que sa peinture s'inscrit dans une réécriture picturale continuelle : « De Phidias à Corot l'art n'est qu'une question de forme »[5], pour reprendre la formule de M. Duchamp, mais aussi parce que la création artistique rend compte d'un certain nombre de flux qu'il est impossible d'expliquer. Seule importe la question du rapport que le peintre entretient avec la création qu'il met en œuvre. En fait, cette présence du hasard et de l'accident que Bacon évoque comme pour expliquer sa peinture nous oblige à revenir sur sa propre conception artistique.

1. N. de Staël. Lettre à Douglas Cooper. Début 1955, in *Catalogue raisonné de l'œuvre peint*, établi par J. Dubourg et F. de Staël, Paris, Le temps, 1968, p. 382-396.
2. N. de Staël. Lettre à J. Adrian. mars 1945, *op. cit.*, p. 72.
3. *Ibid.*
4. *Ibid.*
5. M. Duchamp, *The Museum of Modern Art Bulletin*, New York, The Museum of Modern Art, 1946, p. 19.

Pour Bacon, la création artistique ne rend compte ni du beau, ni de l'idéal du beau. Il n'y a pas de beau idéal, et il ne peut y en avoir, car sinon le corps sortirait de son processus. Par contre, la création est l'occasion de saisir la part d'accidentel de l'œuvre. Comme le fait remarquer M. Leiris, Bacon joue[1]. Il joue au sens où il ignore le résultat à atteindre. Bacon n'a pas construit par avance sa composition, mais cela ne veut pas dire que sa peinture est inachevée. Il sait juste ce qu'elle doit être sans connaître les moyens pour y arriver et tout son travail demeure dans cette tentative. L'accident prend l'artiste par surprise même si c'est lui qui le met en forme. Cette surprise, M. Leiris va l'étudier à travers le jeu auquel Bacon se livre dans ses compositions. Ce jeu est aussi à l'origine de sa conception picturale. Refuser le jeu c'est accepter l'idée d'une beauté absolue, universelle et indéfinissable, et cela Bacon ne peut l'envisager. Il s'inspire en fait de la conception esthétique de C. Baudelaire qui fut l'un des premiers à avoir réfléchi sur l'importance de l'accident et de la contingence dans la création : aucune beauté possible sans quelque chose d'accidentel, comme le souligne M. Leiris.

C. Baudelaire nous montre combien la beauté contient, par nécessité, une part de contingence. C'est là sans doute que se trouve en grande partie la finesse de son analyse de la modernité, quand il pose la question de la place de l'accident dans l'œuvre d'art à travers la figure du dandysme. Et le problème n'est pas de savoir si Bacon a lu ou non les *Salons* de C. Baudelaire. La question est plutôt de comprendre les correspondances entre l'analyse baudelairienne du dandysme et le poids de l'accident chez Bacon.

La modernité de l'esthétique baudelairienne n'est pas dans la post-modernité, l'hypermodernité, ou la surmodernité ; elle

1. M. Leiris, « *Le grand jeu de Francis Bacon* » in XX^e siècle, n° 49, décembre 1977, p. 16-20.

est dans l'instant présent. Être dans l'instant, c'est beaucoup moins le moment d'une temporalité que l'actualisation d'une possibilité d'existence, la modalité d'être du sujet en fait. Cela se retrouve dans la figure du dandysme que Baudelaire expose dans ses *Salons* et ses *Critiques d'art*.

Le dandysme n'est ni une posture – le snobisme –, ni une stratégie – l'esthétisme –, encore moins une conduite de vie – la décadence. « Le dandysme n'est même pas... un goût immodéré de la toilette et de l'élégance matérielle »[1] : c'est beaucoup plus l'état d'esprit dans lequel se trouve l'individu qui tente de toucher la réalité dans ce qu'elle a de plus profond, une réalité comme expression du fugitif et du transitoire. Le dandysme se retrouve en fait chez celui qui réussit à appréhender la réalité pour construire l'événement, au sens où l'événement reste la seule véritable expression de cette mise en tension de la réalité. Le dandy ne subit pas les effets de son époque ou de la mode ; il n'est pas le résultat d'une imitation plus ou moins clairvoyante de situations ponctuelles. Au contraire, il rend possible la réalité des choses comme trace de leur présence. L'événement que le dandy réussit à mettre au jour rappelle l'heure des *Grands Événements* de Nietzsche. En outre, l'événement n'est pas non plus ce qui arrive. Ni forme accidentelle ni expression anecdotique, l'événement est avant toute chose ce qui persiste *dans* ce qui arrive et non ce qui arrive, ce que G. Deleuze appelle en fait le « pur exprimé »[2]. Et c'est justement parce qu'il est appelé à persister que l'événement est tout le contraire de l'accident et qu'il s'inscrit dans une série, non pas une série dans laquelle les événements se réduiraient à des faits accidentels se succédant les uns aux autres, mais une série

1. C. Baudelaire. *Œuvres Complètes. Le Peintre de la vie moderne*, Paris, R. Laffont, 1980, p. 807.
2. G. Deleuze, *Logique du sens*, Paris, Éd. de Minuit, 1969, p. 175.

qui permet de toucher les choses dans ce qu'elles ont d'essentiel. « Les plus grands événements ne sont de nos heures les plus bruyantes, mais les plus silencieuses. Ne gravite le monde autour de ceux qui inventent des vacarmes nouveaux mais bien autour de ceux qui inventent des valeurs nouvelles ; en silence il gravite. Et fais-en donc l'aveu : de ton vacarme et de ta fumée que c'en fut fini, toujours bien pauvre était l'événement.[1] » L'heure des grands événements est celle du *Grand Silence*, de l'heure où les choses existent, non dans leur succession historique, mais par leur capacité à saisir l'instant présent. Il s'agit là en fait d'une autre façon d'exprimer le futur antérieur des choses au sens où le futur antérieur ne traduit pas un fait qui s'accomplira de manière certaine dans le futur, mais une nécessité qui donne sens à ce qui s'écoule. L'héroïsation du présent est ainsi le moyen par lequel le dandy réussit à dégager l'instant de la succession.

Héroïser le présent, cela signifie en fait prendre une certaine distance avec les événements dans ce qu'ils ont de plus anecdotiques pour les atteindre dans ce qu'ils ont de plus fondamentaux. Dans *De l'héroïsme de la vie moderne* de son *Salon de 1846*, Baudelaire montre que la modernité n'est ni le signe d'une rupture avec son époque, ni même la fusion avec son temps, tout ce qui en fait traduirait une sorte de discontinuité dans le temps. La modernité est au contraire le moyen de prendre une certaine distance avec les choses qui s'écoulent, de saisir l'héroïque dans le temps présent, seul moyen de toucher la véritable réalité de l'événement pour atteindre en fin de compte « quelque chose de transitoire »[2]. Cette modernité deviendra vite le signe du transitoire et du fugitif[3] afin d'éviter de tomber dans la recherche fu-

1. F. Nietzsche, *Ainsi parlait Zarathoustra*. De grands événements, Paris, Gallimard, 1971, p. 151.
2. C. Baudelaire, *Œuvres Complètes*. Salons de 1846, Paris, R. Laffont, 1980, p. 687.
3. C. Baudelaire, *op. cit.*, Le Peintre de la vie moderne, p. 797.

tile d'abstrait et d'universalité. Être moderne, ce n'est pas refuser le classique ; cela revient en fait à comprendre l'instant dans sa fonction essentielle, comprendre pleinement son temps, vivre dans son temps, et écrire ou peindre pour ses contemporains. Cette mise à l'écart de son temps se retrouve d'ailleurs chez tous ceux qui substituent au véritable exercice d'écriture le récit de leur petite histoire personnelle. Petite histoire personnelle tellement personnelle que l'auteur s'imagine qu'elle s'inscrit véritablement dans son temps, mais tellement impersonnelle aussi qu'elle finit par ne traduire que des situations stéréotypées communes à tout le monde quelle que soit la période. C'est justement cette situation que le dandy refuse quand il comprend que la beauté consiste à ne surtout pas être ému par la platitude de sa petite histoire personnelle[1]. C'est ce qui pousse Baudelaire à affirmer que seul l'homme moderne est capable de prendre de la distance avec la réalité qui l'entoure.

Critique à l'égard de la succession des événements quand ils ne sont que factuels, Baudelaire montre bien que l'homme moderne n'est pas l'homme de mode qui, lui, se contente de flâner à la rencontre des événements. L'homme moderne, au contraire, essaie de « tirer l'éternel du transitoire »[2], autrement dit il cherche à atteindre le poétique dans l'historique, alors que l'homme de mode se contente de flâner à travers les événements, perdant et l'événement et le poétique. D'ailleurs, le flâneur, en plus d'être hors du temps, est paresseux, au sens où il ne prend même pas la peine de distinguer l'événement de l'accidentel, ni de comprendre ce qu'il y a d'essentiel dans la succession des événements. Cette flânerie de l'homme de mode traduit toute la désinvolture de celui qui s'imagine qu'être à la mode suffit à toucher la réalité

1. C. Baudelaire, *op. cit.*, *Le Peintre de la vie moderne*, p. 808.
2. *Ibid.*, p. 797.

profonde des choses. Au contraire, l'homme moderne, le dandy par exemple, va chercher dans le transitoire tout ce qui lui permet de toucher l'immuable. C'est là la véritable profondeur de la modernité : ne pas réduire la lecture des événements à leur actualité comme peut le faire l'homme de mode qui limite l'originalité au goût du jour. En parfaite harmonie avec son temps, le dandy ne peut qu'être ironique avec ceux qui virevoltent et papillonnent avec les événements tout en s'imaginant qu'il y a ainsi une occasion de s'affranchir du temps qui s'écoule.

Mais la grande force du dandy tient d'avantage à sa capacité de prendre de la distance autant avec l'instant présent qu'avec lui-même. Le dandy est ironique avec les autres, avec les choses, mais aussi avec lui-même. Ce rapport à soi fait tout l'attrait de la figure du dandysme : être dans le temps présent tout en se posant la question de savoir comment cette acceptation de soi-même dans le temps conduit finalement à se révolter contre soi-même. Dans un passage de *Le Peintre de la vie moderne*, Baudelaire note que pour atteindre la réalité profonde de l'instant, le dandy doit se distinguer pour toucher la « simplicité absolue »[1], autrement dit le dandy, pour s'accepter lui-même dans le temps, recherche un certain ascétisme qui « confine au spiritualisme et au stoïcisme »[2]. Révolté contre lui-même et contre les autres, le dandy fait de sa révolte, non pas l'expression d'un mépris, mais une astreinte qui l'oblige à refuser la banalisation de l'événement.

Le dandysme reste avant toute chose le moment de la *distinction*[3], distinction que C. Baudelaire réaffirme comme le moyen de transgresser les choses dans ce qu'elles ont de plus banales. C'est aussi à ce titre que le dandy s'oppose à l'homme de

1. C. Baudelaire, *op. cit.*, *Le Peintre de la vie moderne*, p. 807.
2. *Ibid.*
3. *Ibid.*

mode. La mode, ce n'est pas le signe du goût, mais plutôt ce qui renonce au bon goût pour n'être plus que le goût du jour, autre forme de la vulgarité qui exprime autant l'ignorance du goût que la volonté d'être à la mode. C'est aussi pour cela que E. Kant reconnaît que « la mode n'est pas proprement une affaire de goût mais de pure vanité (jouer à la personne de rang), et de concurrence (l'emporter les uns sur les autres) »[1]. Pour l'homme de mode, la valeur esthétique se réduit à un principe indéfectible qu'il faut suivre sous le simple prétexte qu'il est à la mode. Pour le dandy, au contraire, l'ironie à l'égard des valeurs esthétiques suffit à justifier leurs inexistences. Ironique envers lui-même, le dandy l'est aussi envers l'idée même de valeur pour s'affranchir de sa pesanteur. Sa résistance est sa révolte et sa révolte est son ascèse que certains considèrent comme sa froideur.

En fait, le dandy envisage l'art, non pas comme le moyen de lutter contre la fuite du temps, mais plutôt comme ce qui permet un usage libre de la raison. L'art pour le dandy, parce qu'il est un acte de résistance, permet à l'éthique de se réaliser. Par cet usage libre de la raison, l'art évite de tomber dans le piège de l'agencement politique, au sens où le politique a souvent une fâcheuse tendance à faire de la valeur un problème moral qui justifie la distribution des bonnes et des mauvaises valeurs. Cette hiérarchisation entre les valeurs possède les mêmes caractéristiques que celles que l'on a coutume de voir dans le classement des arts et des artistes. Lorsque Baudelaire parle de *distinction* pour qualifier le dandy, il ne veut pas dire que le dandy se singularise du seul fait de sa volonté de se distinguer, comme si le détachement suffisait à construire une valeur ; il veut simplement dire que la distinction, par la différence qu'elle suscite, est une possibilité

1. E. Kant, *Anthropologie du point de vue pragmatique*, Paris, Vrin, 1984, p. 104.

d'expression. Par la différence, le dandy touche la singularité, et si cette distinction conduit à un *culte de soi-même* c'est uniquement parce que le soi résiste aux agencements pensés à l'avance, posture qui fait du dandy « le dernier éclat d'héroïsme dans les décadences »[1].

Être moderne non pour vivre dans l'instant ; vivre dans l'instant non pour être moderne. En fait, le problème est ailleurs pour le dandy. Il s'agit pour lui de toucher l'instant dans ce qu'il a de plus crucial : moment où le paraître n'a plus d'apparence, moment où il se libère des contingences. Le dandysme de Bacon tient à cela : réussir à toucher dans l'instant ce qu'il y a d'essentiel, à l'image de ses corps qui dans la modulation touche le mouvement. L'accident comme processus de création est une des idées fortes de la conception esthétique baudelairienne, ce qui en fait sa modernité, et c'est cette figure de l'accident que Bacon s'approprie. Il va s'en servir pour tuer, sans mauvaise conscience, le corps grec et toute la tradition plastique qui va avec. Et si la beauté est une fiction dont la figuration traduit la vacuité, Bacon ne se prive pas de montrer les dégâts qu'elle provoque. Il n'y a pas de forme pure du beau pour lui ; seulement des constructions accidentelles qui nous mettent sur des voies possibles.

L'accident pour le peintre est comme ce petit grain de sable qui fait grincer tout le mécanisme : de l'harmonie parfaite des corps à la reconnaissance d'un ordre idéal. Il n'y a pas de beau, d'idéal du beau et une plénitude qui les accompagne, mais une violence qui brise les rouages du système pour imposer une frénésie générale. La peinture de Bacon agit comme une déflagration faisant voler en éclats le corps et ses attentes. Bacon est à la marge de ce qu'il peint. Sans arrêt sur le qui-vive, il passe son temps à

1. C. Baudelaire, *Le Peintre de la vie moderne, op. cit.*, p. 807.

creuser le corps pour faire apparaître tous ses niveaux et ses nuances. Le corps peint par Bacon n'éclaire rien ; il n'apporte aucune réponse non plus. Il agit comme un miroir déformant renvoyant à la figure du spectateur une altération nécessaire ; nécessaire parce que le corps bien formé, en supposant qu'il existe, nous prive des possibilités imprévues que le corps peut offrir. L'accident revient chez Bacon comme un leitmotiv. Il fait du corps un accident et du reflet du miroir déformant un possible devenu nécessaire. Par boutade, il dit aussi souvent dans ses entretiens avec D. Sylvester que la réalité peinte est pleine de fantômes. Ses toiles nous les montrent en tant qu'expressions d'un réel accidenté. Ce réel accidenté au gré des circonstances hasardeuses que le peintre a pu rencontrer témoigne du caractère désastreux de la plasticité du corps grec puisqu'il fait perdre à l'expression artistique son imprévisibilité, son instinct et sa singularité.

∂€

VII – Bacon tue le grec

\mathcal{L}A STATUE GRECQUE nous montre tout ce que Bacon a en
horreur. Cette sorte de non-travail sur le corps est à la mesure de
l'aversion que Bacon a de la plasticité. Plus le corps est confirmé
dans son harmonie, moins il exprime le vivant ; le corps grec étant
d'autant plus mort qu'il est sans viande. D'ailleurs, on ne peut
pas reprocher aux Grecs d'avoir sculpté des corps, mais seule-
ment d'avoir privé la matière de son effet de masse. Bacon lui-
même souhaitait rendre « la peinture plus sculpturale »[1] au sens
où une telle peinture permettrait aux images de surgir comme
« d'un fleuve de chair… J'espère être capable de faire des figures
surgissant de leur propre chair avec des chapeaux melon et des
parapluies et d'en faire des figures aussi poignantes qu'une
crucifixion »[2].

1. F. Bacon, *L'Art de l'impossible*. Entretiens avec David Sylvester, Genève, Skira, réédition
 1974, p. 114.
2. F. Bacon, *L'Art de l'impossible*. Entretiens avec David Sylvester, Genève, Skira, 1995,
 p. 167-168.

Ce qui rend la plastique de la Statuaire grecque insupportable, c'est sa tonicité si singulière qui n'appréhende le corps que sous l'angle exclusif des rapports de proportions et d'harmonie[1]. Cette Statuaire a toujours refusé d'envisager l'abandon du corps. Tout au plus, tolère-t-elle son alanguissement. En faisant du corps un lieu idéal à magnifier – la projection de l'idée du beau sous toutes ses formes –, la tradition grecque recherche de manière obsessionnelle la forme idéalisée au risque de le faire disparaître. Rien d'étonnant en fait à ce que le Grec s'effondre face au poids d'un tel idéal. Statue non plus massive mais stylisée, non plus énigmatique comme celle du Sphinx des Égyptiens, mais révélatrice d'une clarté avec le culte d'Apollon, non plus massive et immature comme pouvaient l'être ces temples et statues mystérieux, mais raffinée comme les sculptures de Phidias, la statuaire grecque, d'apparence, possède tout : de la forme parfaite au contenu homogène, autre manière de rendre compte de la pleine adéquation entre une forme et son contenu.

Les Grecs traduisent, comme le montre Hegel dans son *Esthétique*, l'idéal du moment classique avec l'harmonie parfaitement achevée d'une forme et d'un contenu à qui rien ne manque. Ce moment classique vient après le moment symbolique dont l'immaturité d'une forme face à un contenu s'exprime à travers la Pyramide égyptienne par exemple, mais avant le moment romantique qui intériorise un contenu dans une forme,

[1]. La question du corps grec s'inscrit ici dans la relation conflictuelle mais complémentaire entre le mouvement apollinien (les limites de l'individuation) et le mouvement dionysiaque (l'excès du vivant et des multiples possibilités de la chair) chez Nietzsche. Dans *La Naissance de la tragédie*, *Ecce Homo*, *Volonté de Puissance* ou *Ainsi parlait Zarathoustra*, Nietzsche montre comment le corps est un lieu de tension entre des forces dominantes actives (l'ivresse créatrice de la démesure) et des forces dominées réactives (le ressentiment), que ce soit à travers le corps dionysiaque de *La Naissance de la tragédie*, le corps biologique des *Fragments posthumes* de 1885-87, ou le corps de l'éternel retour de *Ainsi parlait Zarathoustra*.

avec la peinture romantique notamment[1]. La Statuaire grecque est sereine parce que la cosmologie grecque éprouve extérieurement sa rationalité. Toutefois, de cette béatitude imperturbable naîtra, sans que la statue y consente bien qu'elle en ait conscience, une dissolution progressive, irréversible et implacable, dissolution qui semble pourrir l'œuvre grecque de l'intérieur, rongeant son matériau premier comme l'angoisse ronge l'esprit, dissolution enfin que les Grecs se sont toujours refusés à présenter mais non à penser.

Devant cette béatitude sereine, presque étrangère à la vie intime et inaccessible au sentiment, la statue grecque semble triste, tristesse qui préfigure sa chute dramatique. Statuaire trop idéale, esprit trop rationnel, corps trop parfait, visage trop harmonieux, la statue grecque en prend conscience, se refuse un instant à le croire puis finit par comprendre et s'abandonne à son sort. Elle est triste parce qu'elle sait d'avance que le contenu délaissera sa forme. De cette adéquation, forme-contenu, il ne reste plus qu'un moment idéal qui ne durera pas : le repos grec est d'apparence. Précaire et fugitif, il accepte mal sa posture, et il est d'autant plus morose qu'il comprend ce qui va advenir de lui. La figure du Grec n'est pas expressive, elle est idéalisée et par conséquent perte d'elle-même – le Grec se rendant compte trop tard qu'à trop réprimer l'expression, celle-ci allait faire exploser la figure. Il s'est voulu serein sans savoir qu'il était lascif. Le Grec constate alors sa lente dissolution dans un corps qui aurait perdu toutes ses formes. Mais l'affliction n'explique pour-

1. L'inadéquation forme/contenu se retrouve dans la pyramide égyptienne – un contenu trop important pour être compris dans une forme. Cette inadéquation est le signe de l'immaturité de l'art symbolique pour G.-F. Hegel. L'art romantique traduit, lui, l'intériorisation d'un contenu dans une forme – le sentiment musical par exemple. Cf. G. Hegel, *Esthétique*. tome II. Paris, Flammarion, 1979.

tant pas tout. Qu'a bien pu faire faillir la majesté du Doryphore de Polyclète pour qu'il s'éteigne sous les formes du visage grimaçant de ce nain de la Rome Impériale ?

Que s'est-il produit pour que la grandeur, la souveraineté et l'impassibilité du Grec devenu Romain dérivent vers le pathétique, la souffrance et la malformation simiesque ? « Rien ne peut être et ne sera jamais plus beau » comme le fait remarquer Hegel parce que la forme idéale définit les contours d'un contenu idéal absent de toute subjectivité. Sa singularité, le Grec la tient paradoxalement de son refus à exprimer le corps. D'ailleurs, plus que le corps, c'est la raison que sculpte Phidias, mais ce n'est pas étonnant pour un artiste qui cherche à donner un idéal aux formes particulières. Pas les formes mais la forme : on assiste, impuissant, à la reprise d'un vieux principe aristotélicien qui confirme la posture figée d'un corps idéal. Le corps hellénique privé de corporel est comme le Dieu grec privé de spiritualité. Les Grecs pensaient tout représenter, mais ils échouent, autant sur la chair que sur l'esprit, et ils sont bien incapables de donner au corps une véritable consistance, et à l'homme une réelle existence.

Si du Doryphore grec survint le visage romain, c'est tout simplement la faute de l'homme, pas uniquement parce que le Grec, fils de l'Égyptien, ne peut engendrer que l'homme (réponse d'Œdipe à l'énigme du Sphinx, mais aussi parce que le

Grec voit dans l'homme la mesure de toute chose à la manière du premier fragment de Protagoras : « L'homme est la mesure de toutes choses : des choses qui sont qu'elles sont, des choses qui ne sont pas qu'elles ne sont pas. » La corporalité et la spiritualité ont lentement miné et sapé l'harmonie grecque pour proposer un nouveau territoire au corps, celui de l'expressivité, de la violence, de la grimace et de la bestialité. Les Romains, héritiers cruels des Grecs, nous confrontent à un corps qui n'agrège plus harmonieusement ses parties selon les bonnes proportions. Ils nous exposent un corps souffrant, un corps éclaté et difforme dans sa façon d'être : un corps qui ne subit pas un lieu mais un corps qui fait exister le lieu par sa puissance intrinsèque. En intériorisant le corps, le Romain met à jour l'anamorphose d'un corps éclaté, celle qui transforme, de manière momentanée, le vide que suscite l'esthétique de la forme, en angoisse qui assure au corps une expression et un sentiment. Le corps romain s'est vengé sur le corps grec. Il a tué le général deux fois : une première fois en particularisant la forme dans le regard, une deuxième fois en singularisant l'idéal par le concept d'expressivité.

Comprimant et contraignant le contour placide, froid et presque vide du Grec, l'expressivité romaine fait éclater la statue, la dissout et la métamorphose, non pas en une nouvelle apparence, mais dans la fulguration d'un regard intériorisé presque trop fort pour la forme qui va le recueillir, sentiment fort lorsque l'on s'attarde quelques instants sur la sculpture de Michel-Ange, *L'esclave rebelle*, préliminaires en fait de toutes les métamorphoses à venir du corps, des corps fracturés de Braque aux amas de viande de Bacon. Le regard si fort de l'esclave fait éclater la sculpture, non pas de l'extérieur comme pour le Grec, pour qui l'essentiel est la plasticité, mais de l'intérieur, en s'appropriant définitivement les contours qui deviennent sentiments et intériorités et non plus

simples enveloppes. Ce n'est pas un nouvel art qui vient de naître, mais la traduction d'une territorialité intérieure du corps. Fulgurante, cette expressivité reconquiert le territoire que la forme idéale lui a fait perdre, et lui offre une nouvelle cartographie, celle qui transforme momentanément la froideur de la plastique grecque en chaleur de l'intériorité romaine. L'après-grec débouche sur une autre forme : une *subjectivité affectée*.

L'harmonie grecque déroute souvent par la généralité des formes représentées. La forme hellène est neutre, abstraite et limpide ; elle ne cache rien et se satisfait de sa transparence. En fait, le visage grec, sans regard, est froid parce qu'il a perdu ses expressions pour ne garder que la plus générale, autrement dit aucune. Et le corps souffrant de ce carcan est devenu triste en prenant conscience du danger qu'il encourt, à savoir l'explosion des multiples figures. Une fois de plus, le contenu a trompé la forme lui faisant croire qu'elle ne s'exposait à aucun danger en exprimant la généralité. En raison de cet excès, le corps est devenu absent ; il nous faut désormais aller au-devant de la statue grecque et au-delà de la forme pour retrouver une profondeur. « Il n'y a de belle surface sans une profondeur effrayante » affirmait Nietzsche, reprenant en fait la dédicace qu'il offrait à Wagner : « L'art nous a appris qu'il n'y a pas de surface vraiment belle sans une terrifiante profondeur. » Pour les uns, Dionysos l'Égyptien et la surabondance de la vie ; pour les autres, Apollon le Grec et l'appauvrissement. Plus qu'un art, l'après-grec est un sentiment que Nietzsche traduit à sa manière par une lutte entre le tragique apollinien et le dramatique dionysiaque. Du côté d'Apollon : la règle, le modèle, la mesure – le tragique est classique – ; du côté de Dionysos, l'ivresse, la frénésie, l'étourdissement et la folie – le dramatique est romantique. Mais, la découverte de l'espace incirconscrit est à ce prix, au prix d'une viande à vif, brûlée par l'oxygène de l'air.

Bacon peint le vif de la viande, un vif très loin de l'écorché vif qui s'imagine encore que la peau protège le corps.

Si Bacon reproche aux Grecs leur manque d'instinct, c'est aussi parce qu'il estime qu'ils ne sont pas assez arbitraires et brutaux. Le Grec sculpte un corps fort mais sans puissance. Le corps est fort par sa musculature apparente, mais il est sans puissance car elle n'intériorise rien, un peu comme si le corps était sans nervosité. La sculpture grecque n'a pas l'anxiété des *Esclaves enchaînés* de Michel-Ange, deux sculptures inachevées montrant des corps en plein effort contraints par des chaînes. Lorsque D. Sylvester interroge Bacon sur ce qu'il souhaite exprimer dans sa peinture, il répond simplement : « Si je vais à la National Gallery pour y regarder un des plus grands tableaux qui m'excitent, ce n'est pas tant le tableau lui-même qui m'excite mais qu'il ouvre en moi toutes sortes de valves d'émotions qui me renvoient plus violemment à la vie.[1] » Michel-Ange, en sculptant la matière, touche la vie. Bacon, lui, cherche à ressentir l'innervation d'une viande qui se rappelle combien il faut lutter pour rester une matière vivante. « Tout le temps vous sentez passer l'ombre de la vie »[2] se plaisait-il à dire, comme pour nous faire sentir que la peinture ne cherche pas à communiquer quelque chose au spectateur, mais à affirmer violemment et à imposer son affirmation. Sa peinture ne tolère finalement aucun échec ou faux-semblant.

એ

1. F. Bacon, *L'Art de l'impossible*. Entretiens avec David Sylvester, Genève, Skira, 1995, p. 265.
2. F. Bacon, *op. cit.*, p. 161.

VIII – Pour en finir : le toucher sans communication

\mathcal{L}ES TOILES DE BACON nous mettent dans l'embarras à plus d'un titre. Elles nous font naviguer entre une impression d'inachèvement et un sentiment d'aboutissement. Le corps peint par Bacon est immature tout en étant parfaitement accompli, immature parce qu'il refuse la plénitude d'un monde qui n'est pas le sien, et accompli parce qu'il n'a besoin de rien d'autre pour s'affirmer. Il y a ainsi dans ses compositions un étrange mélange d'horreur du vide et de retrait dans l'intime. Ses corps occupent toute la place comme pour repousser les limites du cadre, mais en même temps ils cherchent à se protéger des regards extérieurs.

Bacon n'en finit pas de nous dire combien le corps est lieu intime et qu'il ne se donne pas à voir par facilité. Il faut faire un effort ; le corps lui-même faisant l'effort de construire son territoire, le spectateur faisant aussi l'effort de rentrer dans un territoire inconnu. Mais, les corps de Bacon ne font plus aucun effort, surtout pas l'effort d'une quelconque communication. Ils ne communiquent pas parce qu'ils ne montrent rien. Essaient-ils seule-

ment d'affirmer leur présence ? C'est l'interrogation que ses tableaux nous renvoient.

L'intimité du corps avec Bacon n'est pas dans le retranchement ou la dissimulation. Elle est dans l'expression de la tension qui règne dans le corps, le moment où le peintre prend conscience que la peinture creuse la distance qui sépare un corps en train de se faire et un corps impossible à faire. C'est aussi cela le toucher sans communication de Bacon, le moment où sa peinture nous touche, non par l'effet qu'elle provoque sur le spectateur qui la regarde, mais par le point d'impossibilité qu'elle provoque. Ce point d'impossibilité ne signifie pas que sa peinture refuse de communiquer, mais plutôt qu'elle ne veut pas être un objet de communication.

Faire de la peinture un objet de communication s'inscrit dans le même imaginaire positiviste que celui qui réduit l'activité philosophique à la production d'universaux du type : universaux de contemplation comme les Idées, universaux de réflexion comme si l'art avait besoin de philosophie pour réfléchir sur lui, et universaux de communication, le consensus par exemple[1]. La peinture de Bacon est à mille lieux de cette recherche d'universalité. Elle tente simplement de toucher la nuance des choses, ou plutôt la nuance entre les choses, qu'elle communique ou non une impression au spectateur, cela importe peu parce que le spectateur importe peu. Bacon est seul, seul face à son corps qui lui pose toujours la même question : « As-tu seulement l'intention de me voir ? »

L'intime que nous propose Bacon n'est pas un espace clos, ni un intérieur, encore moins une intimité. L'intime chez lui vient par la petite ouverture, sorte d'entre deux entre ce que le corps

1. Sur cette question, cf. G. Deleuze et F. Guattari, *Qu'est-ce que la philosophie ?*, chapitre 1.

donne à voir et ce que chacun veut y voir. Cet intime-là reste enfoui dans le creux de l'action au sens où le corps n'est jamais exubérant ni extraverti chez Bacon. Entre deux événements, le corps choisit finalement la pause, celle qui marque l'attente comme les personnages de S. Beckett dans *En attendant Godot,* une attente qui confirme une certitude : on n'attend pas quelque chose, ni quelqu'un ; on attend simplement. Cet intime est aussi dans le creux formé par la rencontre des corps, moment où ils tendent vers leur point d'impossibilité. Ce creux s'affirme en découvrant la béance du trou que les corps montrent en plein jour. Les corps de Bacon n'ont pas d'empreintes parce qu'alors il faudrait accepter le plein des parois de l'espace extérieur. Le creux de ses corps est subtil parce qu'il est une puissance d'aspiration qui se demande chaque fois pourquoi être pénétré comme si c'était le seul moyen d'exister alors qu'il est plus simple de se signaler par des perceptions anodines, de celles qui nous rappellent que le corps n'est qu'une petite chose imperceptible et passagère. Ses corps sans saillies sont dans le recoin que l'œil du spectateur veut bien voir. Dans cet intime, les corps ne montrent que ce qu'ils acceptent de recevoir, l'instant d'une démarcation insoluble laissant le spectateur devant la même question : « Et si le corps n'était que le vestige de la viande… ? »

⁂

Du même auteur

Aux Presses Universitaires de France
L'Art de la conversation
coll. « Perspectives critiques », 1999
L'Étranger dans la ville. Du rap au graff mural
coll. « Sociologie d'aujourd'hui », 1999
La Valeur de l'information : entre dette et don
coll. « Sociologie d'aujourd'hui », 1999

Aux Éditions Autrement
La Réalité virtuelle. Avec ou sans le corps
coll. « Le corps plus que jamais », 2005

Aux Éditions Bayard
Le Livre de l'hospitalité
(dir. A. Montandon), 2004

Aux Éditions Scarecrowpress
Black, Blanc, Beur. Rap Music and Hip Hop
Culture in the Francophone Word (dir. A-P. Durand), 2002

Aux Éditions Draeger
La Peinture de Quiesse, 1997
Contours de lumière : territoires éclatés de Rozelaar Green, 2002

Aux Éditions Liaisons
La Communication ouverte avec F. Cormerais
coll. « Innovation », 1994

Aux Éditions du Musée de la Marine
Ex-voto marins dans le monde
De l'antiquité à nos jours, en collaboration avec E. Rieth, 1981.

Aux Éditions Encre Marine
L'Écriture de soi : ce lointain intérieur.
Moments d'hospitalité littéraires autour d'Antonin Artaud, 2005

Aux Presses Universitaires de Paris 10
Levinas-Blanchot : penser la différence
(sous direction d'E. Hoppenot et A. Milon), 2008
Le Livre et ses espaces (sous la direction d'A. Milon et M. Perelman), 2007

Achevé d'imprimer en octobre 2008
sur les presses de l'imprimerie Chirat
42540 St-Just-La-Pendue,
pour le compte des Éditions Les Belles Lettres
collection « encre marine »
selon une maquette fournie par leurs soins.
Dépôt légal : octobre 2008 - N° 3052
ISBN : 978-2-35088-005-1

catalogue disponible sur :
http ://www.encre-marine.com